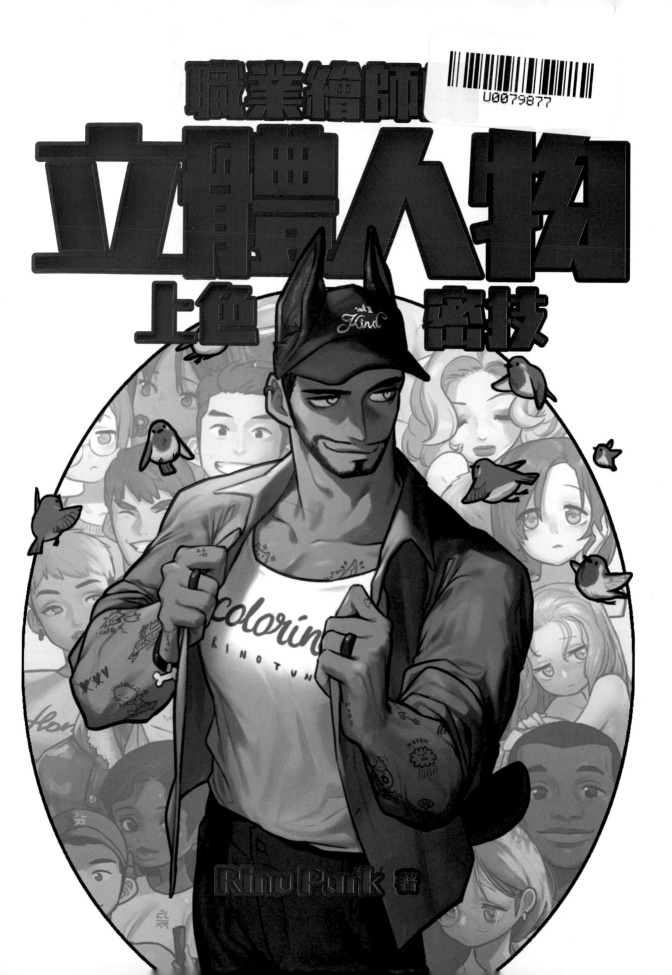

前言

我的姊姊是念美術的，由於我很愛畫動物，所以她常教我怎麼畫兔子以及貓咪。

我很感謝我身邊的朋友，如果不是他們一直為我加油與鼓勵，一直幫我看那些畫得不太好的作品，我應該早就放棄學習畫畫了。

畫畫通常是一個人的事，而且常愈畫愈覺得困難。要在紙上繪出完整的世界，除了需要強大的觀察力與畫功，更需要許多人的加油與支援。

在寫這本書的時候，我一直都想像身邊的朋友一樣，成為溫柔體貼的人，也希望本書的內容能在某個人畫畫遇到挫折，或覺得孤獨的時候拉他一把。我跟各位一樣，都還在學習畫畫，所以請大家把這本書當成是我獻給各位同好的禮物。「我知道畫成這樣很可愛，但就是畫不太出來……」、「我每次都只會這樣上色……」希望這本書能幫助大家突破上述的瓶頸，幫助大家利用各種顏色與方法描繪這個世界。

Rino Park

Facebook : www.facebook.com/
rinotunadrawing
Instagram : @rinotuna
Twitter : @rinotuna

CONTENTS

PART 01

序章

CHAPTER 01

視覺
記憶庫 &
上色與
繪圖

什麼是視覺記憶庫啊？

請試著畫花。

畫了記憶之中的一朵花了嗎？

其實你畫的花並不存在，但我們將這幅畫記成「花」，也認為它是「花」。

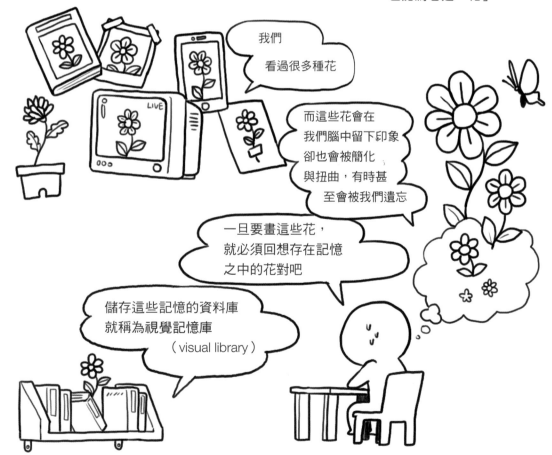

我們看過很多種花

而這些花會在我們腦中留下印象卻也會被簡化與扭曲，有時甚至會被我們遺忘

一旦要畫這些花，就必須回想存在記憶之中的花對吧

儲存這些記憶的資料庫就稱為視覺記憶庫（visual library）

即使是畫得很醜的圖，

這類新資訊或忘記的細節，一樣會先存入視覺記憶庫……

想畫的時候，就能畫出更多細節，也能畫得更正確。

上色與繪圖

不知道大家有沒有遇過「明明草圖或線稿畫得蠻好的，結果上色之後，覺得整幅畫怪怪」的經驗呢？

要畫出好作品的話，一開始是不是先不用管上色，而是要先專心練習繪圖（繪製黑白的草稿或線稿）呢？

從結論來說，繪圖與上色應該雙管齊下才對唷。

我不太會繪圖

所以要先練習繪圖吧？

因為要在黑白的圖案上色可是非常困難的事。

如果能靈活運用上色的技巧，在上色之前的素描也會變得得心應手。

原來畫黑白的圖比較簡單啊⋯

這樣就算畫好了⋯？

突破極限！

在繪製人物的時候，有許多相關的解剖學資料可以參考，但是，上色需要的不是「知識」，而是培育「感覺」的訓練。所以上色比繪圖更難學會，也需要耗時更多時間培養實力。

不過，只要了解光與顏色的基本規則，就能很快學會上色的技巧。

這邊也很難就是了⋯

上色的確比繪圖困難，但是色彩（色相、飽和度、明暗）比線條或黑白兩色更能展現創意，因為色彩不僅能突顯立體的形狀與構造，還能描繪製材質、光線與空間感。

即使是擅長繪圖的人，為了突破自己，也會不斷地了解光線與色彩的關係，持續進行困難的挑戰。

話說回來，「學習」很讓人排斥對吧

所以不妨想成有系統地學習小時候的塗鴉，可能會比較輕鬆喲！

我已經盡可能淺顯易懂地講解囉♪

徹底了解色彩的規則後，就能透過圖畫充分說明自己的想法，找到屬於自己的獨特畫風。

本書介紹的畫雖然都充滿了我的風格，但建議大家「參考」就好，別只是模仿這種高完成度的繪圖手法，也要從上色的基本開始學起。
這樣才能一步步累積足夠的實力。

提供：haejooncho
（Twitter@haejooncho）

除了卡通角色與插圖，就連繪製背景插圖也會用到一樣的色彩規則，因為要呈現的主要內容只有些許的不同而已。不管是繪製什麼圖，都需要學習基本規則。

作業環境

液晶平板

可直接在液晶螢幕畫圖，很適合用來繪製漫畫或動畫。雖然很方便，卻不是必需品。

影像編輯軟體

雖然不是專為畫畫設計的軟體，但功能很齊全又好用，是我最常用的軟體。

> Wacom
> Cintiq 13 HD
>
> Adobe
> Photoshop CS6
>
> **本書用的
> 是這些工具**

PART 02

了解軟體
的功能

CHAPTER 01
Photoshop 的功能

※本頁介紹的快捷鍵是以 Windows 的 Photoshop CS 6 為主，若您使用的是 macOS 系統，請自行將 Ctrl 鍵解讀為 Command 鍵，並將 Alt 鍵解讀為 Option 鍵。此外，其他版本的選單或快捷鍵可能會有些許出入。

★ 愈多的工具表示愈常使用。

移動 **V**　也可利用 Ctrl+ 拖曳的快捷鍵。

矩形選取畫面工具 **M**★

套索工具 **L**★

魔術棒 **W**

> 決定選取範圍。
> 決定選取範圍之後，所有的繪製作業都會被限制在該範圍之內
> 筆刷或橡皮擦…

裁切 **C**　可擷取需要的部分或追加留白。

滴管 **I**　在使用筆刷時按住 Alt 鍵，工具就會暫時切換成滴管，之後便可按下滑鼠左鍵吸取顏色。

筆刷 **B** ★★★

> 可用來畫圖的鉛筆或是擦掉筆跡的橡皮擦。
> 可視自己的工作方式調整設定

橡皮擦 **E** ★★★

漸層工具／油漆桶工具 **G**

指尖工具／模糊工具／銳利化工具　可讓畫面變得更平滑、模糊或銳利。

加亮工具／加深工具／海綿工具　讓畫面變暗／變亮或是調整飽和度。

水平文字工具 **T**

旋轉檢視工具 **R**★★

縮放顯示工具 **Z**★★

> 還不習慣於螢幕畫圖時，用來縮放或旋轉圖案的工具

快速遮罩 **Q**　可利用顏色確認選取範圍，也可修正選取範圍。

選單列

Ps	檔案(F)	編輯(E)	影像(I)	圖層(L)	文字(Y)	選取(S)	濾鏡(T)	檢視(V)	視窗(W)	說明(H)

檔案	File	開啟或儲存檔案。
編輯	Edit	繪製或編輯內容的選單。
影像	Image	修正影像的各種功能。
圖層	Layer	與圖層有關的選單。
選取	Select	建立或編輯選取範圍。
濾鏡	Filter	可套用各種特殊效果或濾鏡。
檢視	View	顯示尺標或參考線以及其他與畫面標記有關的選單。
視窗	Window	可自訂工具面板或作業環境。
說明	Help	可參照說明。

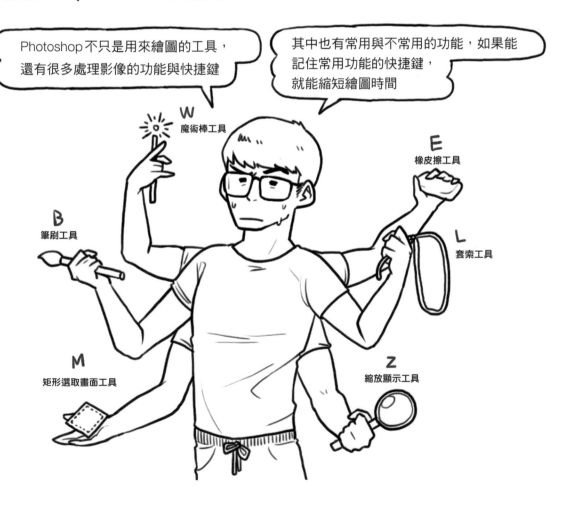

Photoshop 不只是用來繪圖的工具，還有很多處理影像的功能與快捷鍵

其中也有常用與不常用的功能，如果能記住常用功能的快捷鍵，就能縮短繪圖時間

W 魔術棒工具

E 橡皮擦工具

B 筆刷工具

L 套索工具

M 矩形選取畫面工具

Z 縮放顯示工具

快捷鍵

B 或 E 這類單一鍵的快捷鍵都以「半形字元」輸入。

Ctrl + N	新增文件。可設定文件的大小與解析度。
Ctrl + O	開啟舊檔。
Ctrl + S	儲存檔案。Ctrl + Shift + S 可另存新檔。
Ctrl + Shift + N	新增圖層。

B 用於繪圖的筆刷。

E 用於刪除圖案的橡皮擦。

[]（中括號）鍵可調整筆刷的大小。在畫面按下滑鼠右鍵可開啟筆刷設定視窗。點選鍵盤的數字鍵可調整不透明度。在使用筆刷的時候按住 Alt 鍵可切換成滴管工具。

Space 按住空白鍵就能切換成手形工具，此時即可拖曳畫面。

Z 縮放顯示工具。可點選或拖曳移動。Alt + 滑鼠左鍵／拖曳可縮小畫面。

R 旋轉畫面。就像旋轉紙張旋轉畫面。

L 選取範圍的套索。

M 以圖形指定選取範圍。

Ctrl + 拖曳 可移動選取範圍。

Ctrl + T 可變形與旋轉選取範圍。

Ctrl + D 可解除選取範圍。
在選取範圍時按住 Shift 鍵可新增選取範圍，按住 Alt 鍵可刪除選取範圍。

Ctrl + C 複製選取範圍。

Ctrl + V 貼上複製的影像。

Ctrl + Z 取消上一步。
之前的步驟可於「步驟記錄」面板檢視。 若想連續取消上一步可按下 Ctrl + Alt + Z 鍵。
※ 自 2019 CC 版之後，已能按住 Ctrl + Z 鍵連續取消上一步。

圖層的混合模式。
可讓圖層於「色彩增值」或「濾色」這類模式合成。

調整圖層的不透明度。

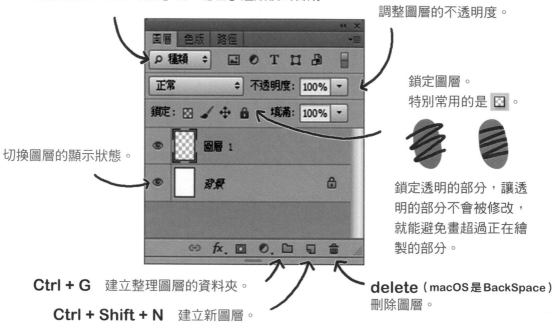

鎖定圖層。
特別常用的是 ▣ 。

切換圖層的顯示狀態。

鎖定透明的部分，讓透明的部分不會被修改，就能避免畫超過正在繪製的部分。

Ctrl + G 建立整理圖層的資料夾。

Ctrl + Shift + N 建立新圖層。

delete（macOS 是 BackSpace）
刪除圖層。

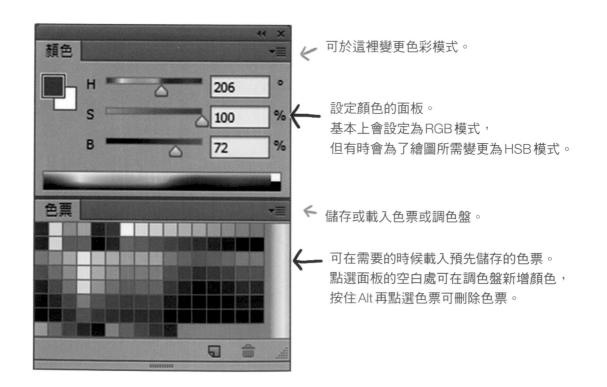

可於這裡變更色彩模式。

設定顏色的面板。
基本上會設定為 RGB 模式，
但有時會為了繪圖所需變更為 HSB 模式。

儲存或載入色票或調色盤。

可在需要的時候載入預先儲存的色票。
點選面板的空白處可在調色盤新增顏色，
按住 Alt 再點選色票可刪除色票。

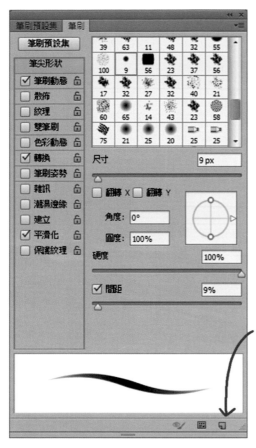

按下 **F5** 或點選這裡可
設定繪圖所需的筆刷。

可根據自己的作畫風格或喜
好調整筆刷的設定。

設定完成後，可點選這裡儲
存筆刷設定，之後就能隨時
使用。

點選筆尖形狀的項目可調整
筆刷的形狀。

若點選其他項目可調整筆刷
的不透明度。

請依照用途選擇理想的筆刷！

什麼是圖層的混合模式？

圖層的混合模式（繪圖模式）是一種重疊圖層、合成影像的功能，可設定上層圖層與下層圖層的合成方式。這項功能可在保有原始圖層（下層圖層）原貌的情況下，營造各種不同的質感。

畫圖時，尤其是後續修正色調時，常常會使用這類混合模式的功能，但有時候也會在畫圖的時候使用這項功能。

例如透明畫法
（P42）

這些混合模式都有各自的演算法，讓我們試著比較常用的模式有哪些不同的效果吧。

依照用途選擇適當的混合模式！

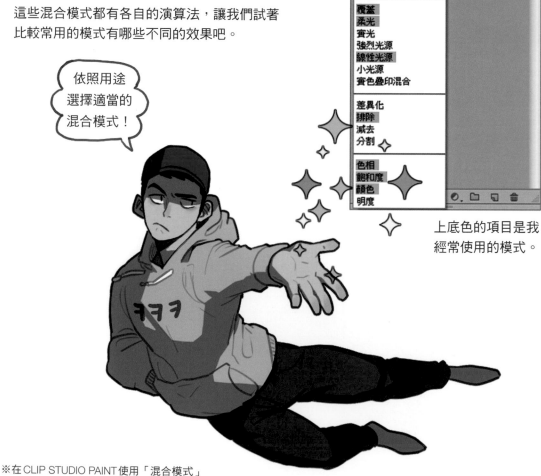

太多了…

上底色的項目是我經常使用的模式。

※在 CLIP STUDIO PAINT 使用「混合模式」功能也能創造相同的效果。

最常使用的混合模式為「色彩增值」、「濾色」、「覆蓋」。

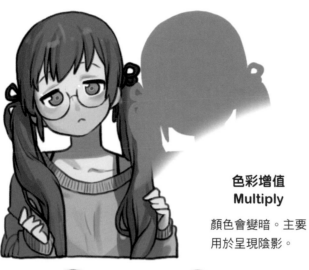

色彩增值
Multiply

顏色會變暗。主要
用於呈現陰影。

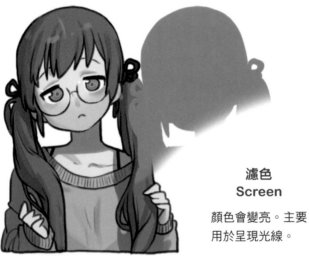

濾色
Screen

顏色會變亮。主要
用於呈現光線。

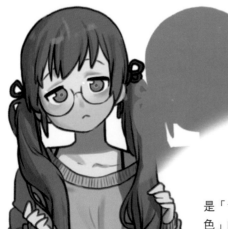

愈是接近灰色
愈難以混合

覆蓋
Overlay

是「色彩增值」與「濾
色」的中間值。主要用
於提升飽和度。

接著是具有特殊用途的混合模式，混合的比例各有不同。

線性加深
Linear Burn

顏色會變得非常深濃。輪廓線、刺青這類顏色濃重的線條需要這種模式。

加亮顏色
Color Dodge

顏色會變得非常明亮。可用來強調圖案的亮部或光芒，讓光線的質感最大化。

是效果較不明顯的「覆蓋」模式！

柔光
Soft Light

可創造柔和與模糊的效果。常於大幅修正圖案質感的時候使用。

下列是當繪圖與草稿畫到一定程度之後，用於修正的混合模式。

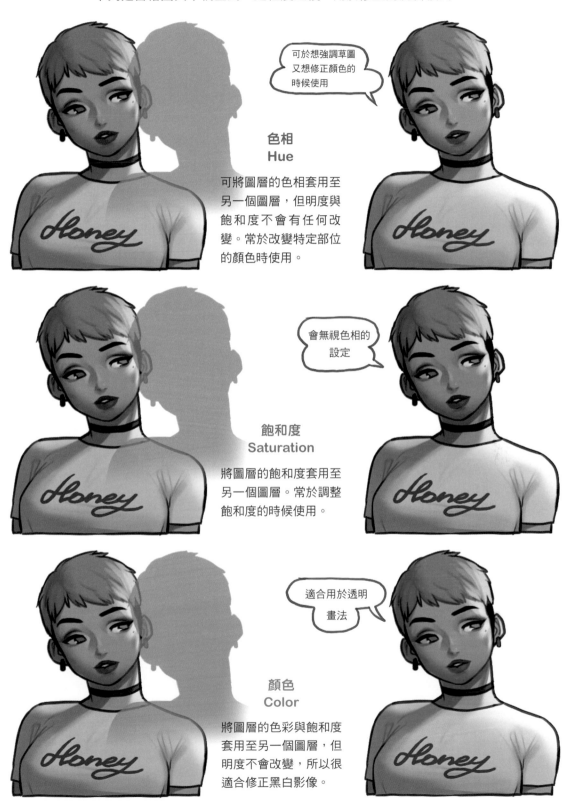

可於想強調草圖
又想修正顏色的
時候使用

色相
Hue

可將圖層的色相套用至
另一個圖層，但明度與
飽和度不會有任何改
變。常於改變特定部位
的顏色時使用。

會無視色相的
設定

飽和度
Saturation

將圖層的飽和度套用至
另一個圖層。常於調整
飽和度的時候使用。

適合用於透明
畫法

顏色
Color

將圖層的色彩與飽和度
套用至另一個圖層，但
明度不會改變，所以很
適合修正黑白影像。

也有因為演算法太特殊而很少使用的混合模式。
若能徹底了解混合模式，就能以獨特的方法修正作品。
第一步先複製兩張原畫，其中一張以單色填色（B），另一張（C）維持不變。

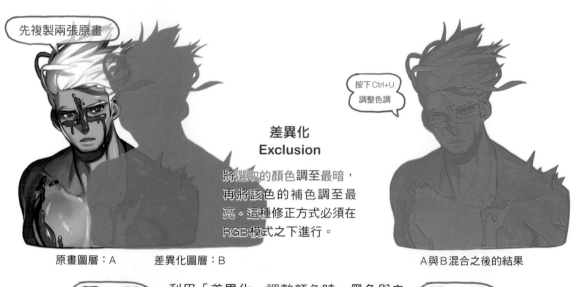

先複製兩張原畫

按下Ctrl+U
調整色調

差異化
Exclusion

將選取的顏色調至最暗，
再將該色的補色調至最
亮。這種修正方式必須在
RGB模式之下進行。

原畫圖層：A　　　差異化圖層：B

A與B混合之後的結果

利用「差異化」調整顏色時，黑色與白
色會置換成選取色以及選取色的補色。
藍色系的顏色最適合套用這種混合模式。

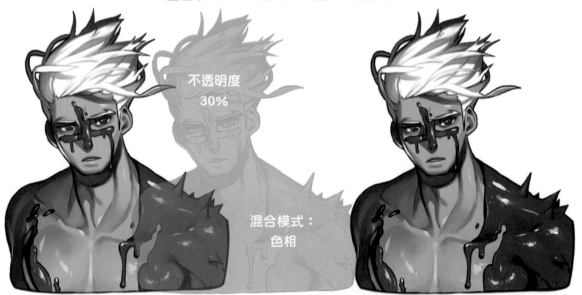

不透明度
30%

混合模式：
色相

原畫圖層：C　　　A與B混合之後的圖層：D　　　C與D混合之後的圖層：E

讓原畫圖層（A）與差異化圖層（B）疊出新的圖層（D）之後，再以「色相」混合模式讓
這個圖層與另一個原畫圖層的副本（C）重疊。這種方法可讓色調變得更加自然，且較不
會破壞到草圖。若想全面調整作品的色調，最好在背景完成之後再使用這種混合模式。

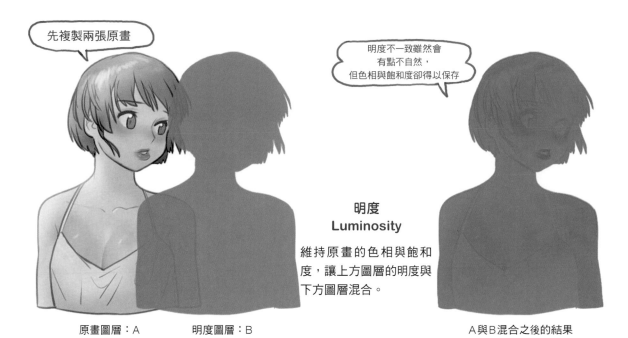

先複製兩張原畫

明度不一致雖然會
有點不自然，
但色相與飽和度卻得以保存

明度
Luminosity

維持原畫的色相與飽和
度，讓上方圖層的明度與
下方圖層混合。

原畫圖層：A　　　　明度圖層：B　　　　　　　　　　A與B混合之後的結果

「明度」可篩選出作品的色相與飽和度。當A與B疊出的影像與原畫重
疊，就能當成調整原畫的飽和度的濾鏡使用。

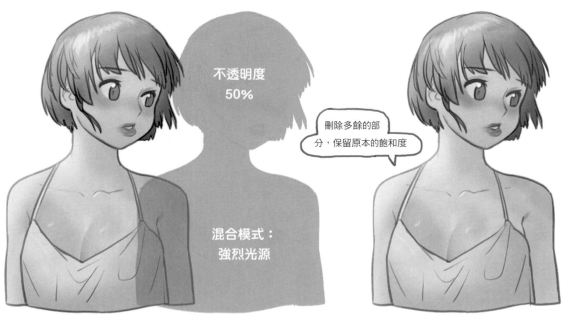

不透明度
50%

刪除多餘的部
分，保留原本的飽和度

混合模式：
強烈光源

原畫圖層：C　　　　A與B混合之後的圖層：D　　　　C與D混合之後的圖層：E

以「覆蓋」或「強烈光源」的混合模式讓A與B圖層疊出的圖層（D）與原
畫圖層副本（C）重疊。從結果可以發現，原本飽和度較高的部分變得更
高，飽和度較低的部分則沒有什麼變化。這種混合模式很適合於飽和度較
高、顏色種類較豐富的漫畫中使用。

如果資料不足，就算想畫也畫不出來對吧？

請不斷地觀察、記住與理解想畫的事物，心領神會這些事物的美好之處。

如此一來，哪怕沒有任何說明，觀眾也能看懂你的畫，這也代表你已經能畫出一幅好畫。

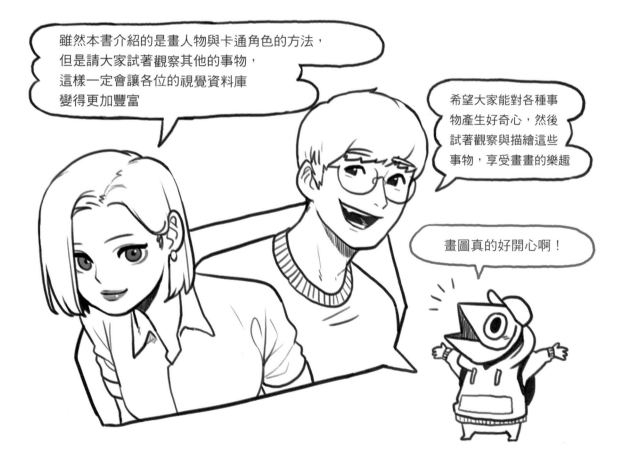

雖然本書介紹的是畫人物與卡通角色的方法，但是請大家試著觀察其他的事物，這樣一定會讓各位的視覺資料庫變得更加豐富

希望大家能對各種事物產生好奇心，然後試著觀察與描繪這些事物，享受畫畫的樂趣

畫圖真的好開心啊！

PART 03

上色的
基本知識

CHAPTER 01
上色技巧

一如繪畫風格的多變,數位上色的技巧也非常多元喲。
除了在紙上塗抹顏料之外,

也可以利用 Photoshop 的圖層混合功能設定需要的顏色。

接下來要為還不熟悉數位作畫的讀者介紹一些具代表性的技巧。

每個人覺得好用的上色技巧不一定相同,

所以在熟悉工具之後,

不妨試著找出專屬自己的作畫方式,

才能更有效率地完成作品!

水彩畫、油畫風

賽璐璐畫風、透明畫法

我常使用「Gouache」
這種不透明水彩顏料
描繪霧面的效果,
也常搭配 Photoshop 的功能作畫

我們是圖層隊！

Photoshop內建了「圖層（Layer）」這項功能。若以圖畫比喻，一張透明的紙就是一層圖層。其實許多看起來很精緻的數位畫都是由很多層圖層所組成的嘍！

內建各種圖層選項的位置（通常可直接以快捷鍵設定這裡的選項）。

圖層面板
（快捷鍵：F7）

調整混合模式（P24）的選項（可用來校正影像）。

調整圖層的不透明度。

鎖定圖層，限制畫好的部分被修改或移動（第1個與第4個很常用）。

切換圖層的顯示狀態。

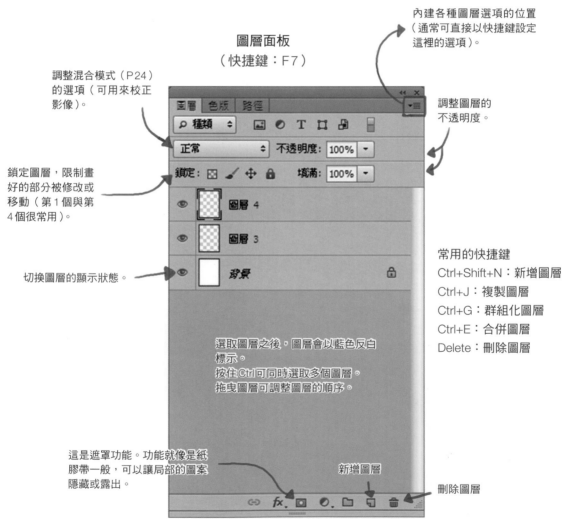

選取圖層之後，圖層會以藍色反白標示。
按住Ctrl可同時選取多個圖層。
拖曳圖層可調整圖層的順序。

常用的快捷鍵
Ctrl+Shift+N：新增圖層
Ctrl+J：複製圖層
Ctrl+G：群組化圖層
Ctrl+E：合併圖層
Delete：刪除圖層

這是遮罩功能。功能就像是紙膠帶一般，可以讓局部的圖案隱藏或露出。

新增圖層

刪除圖層

水彩畫的畫法 這是調整筆刷的不透明度，不斷進行塗抹上色的方法。

不透明度
100%

利用筆壓
調節不透明度

調節不透明度
或是利用滴管工
具讓顏色的過渡
變得更滑順

先塗抹顏色均勻的底色，

再利用筆刷畫出亮部與暗部，

再一邊畫出亮部與暗部
之間的中間色階，完成
整幅作品。

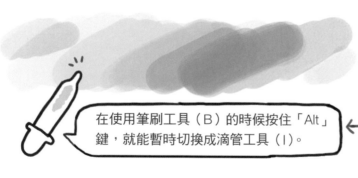

描繪水彩畫的時候，要如同
調整顏料濃度般，調整筆刷
的不透明度，畫出更細緻的
筆觸。

在使用筆刷工具（B）的時候按住「Alt」
鍵，就能暫時切換成滴管工具（I）。

← 這兩項功能很常搭配使用。

在 Photoshop 的各種功能
之中，筆刷（B）算是最常使用的繪
圖工具，大部分的數位畫都是以這種
「水彩畫風的作畫方式」為基礎

所以才需要能
偵測筆壓的
平板電腦。

接著讓我們進一步了解上色的步驟吧。

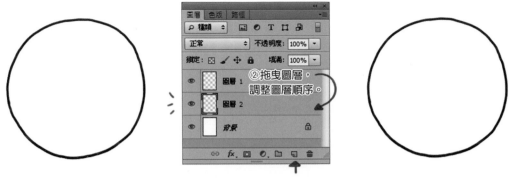

①點選這裡或按下 Shift+Ctrl+N 鍵新增圖層。

②拖曳圖層，調整圖層順序。

新增一個圖層（圖層2），將新圖層配置在線稿圖層（圖層1）底下，再以筆刷工具塗出底色。

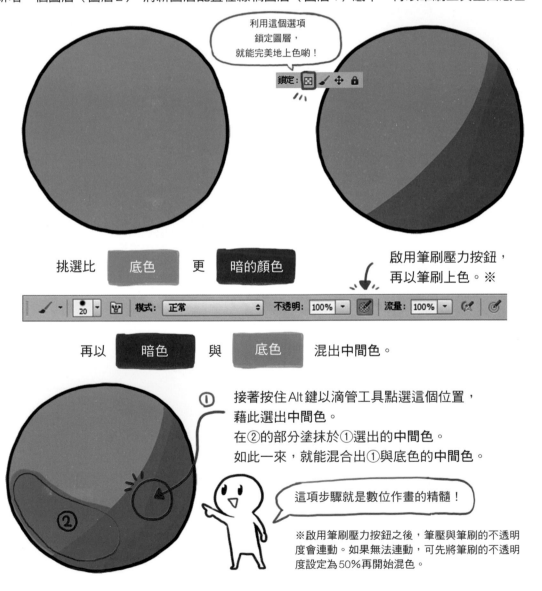

利用這個選項鎖定圖層，就能完美地上色喲！

挑選比 底色 更 暗的顏色

啟用筆刷壓力按鈕，再以筆刷上色。※

再以 暗色 與 底色 混出中間色。

接著按住 Alt 鍵以滴管工具點選這個位置，藉此選出中間色。
在②的部分塗抹於①選出的中間色。
如此一來，就能混合出①與底色的中間色。

這項步驟就是數位作畫的精髓！

※啟用筆刷壓力按鈕之後，筆壓與筆刷的不透明度會連動。如果無法連動，可先將筆刷的不透明度設定為50%再開始混色。

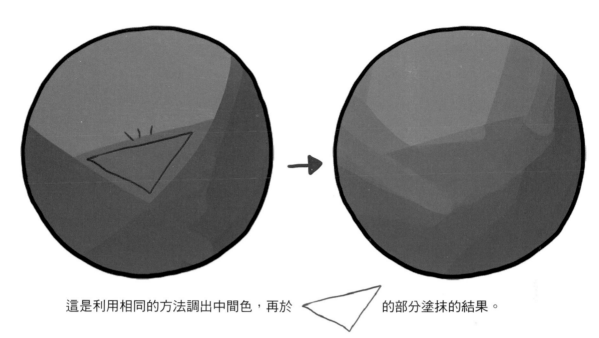

這是利用相同的方法調出中間色，再於 的部分塗抹的結果。

接著要找出色塊斷層（色階漸變）的部分，再以相同的方式塗抹。
目標是賦予單色的圖案「立體感」。

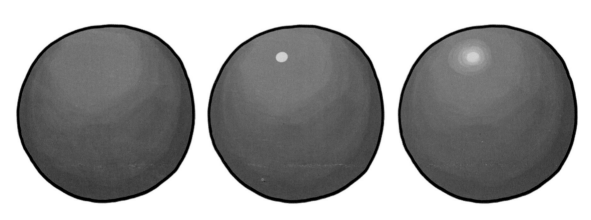

也可利用相同的方式塗抹出亮部的顏色。

這項步驟又稱為量感（讓圖變得有分量）的繪製。在這個步驟多花時間，就能畫出完成度更高的作品

一開始或許會覺得很難，或是花很多時間在這個步驟，但一定會愈畫愈順手，進而找到屬於自己的方法喔！

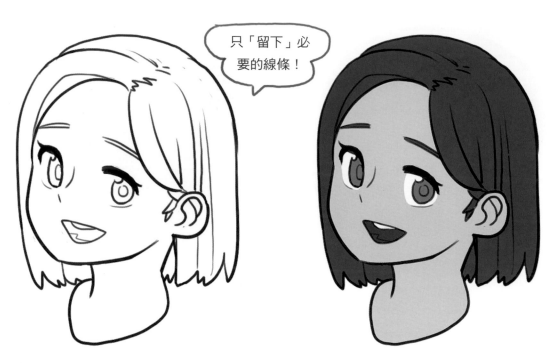

完成素描後，就要讓線條變得簡潔一點。建議大家先把多餘的線條擦掉，只留下輪廓線與分界線就好。

在線稿圖層下方新增圖層，再均勻塗抹底色。也可以先將每個區塊分成不同的圖層再上色。

在上色之前，記得點選「鎖定透明像素」功能，鎖定透明像素。
如此一來，就不會塗出底色之外的範圍。

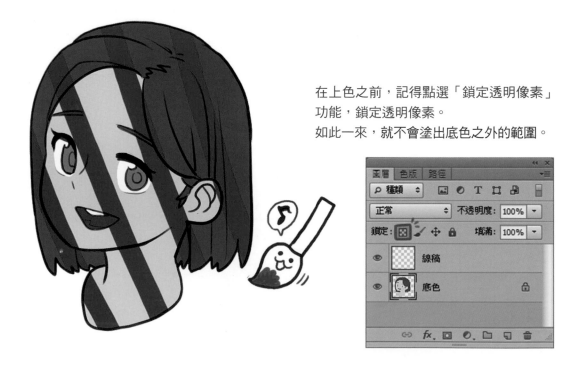

確定光線的方向之後，以較大的筆刷塗出暗部。

此時不用畫得太過瑣碎，只需要先以兩種色調畫出大範圍的色塊。

大膽地畫！

使用兩種色調！

單純畫分區塊

接著要模糊兩種色塊之間的分界，再繪製零星的暗部。

完成囉！

以更深的顏色強調暗部，提升作品的完成度。

最後補畫亮部，整個作品就會變得更有質感。

油畫的繪製方法

這是利用筆刷的動態與紋理上色的方法。

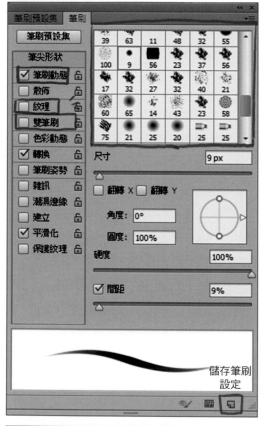

這是按下 **F5** 鍵開啟筆刷設定面板，設定需要的筆刷，再<u>手動自由上色</u>的方法。

這項作業的重點不在筆刷的不透明度，而是在於動態的設定。

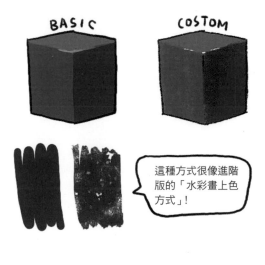

這種方式很像進階版的「水彩畫上色方式」！

若在使用筆刷工具的時候在畫面按下滑鼠右鍵，就能調整預先儲存的筆刷設定。

什、什麼意思…

將不透明度設定為0再上色…？

油畫的上色非常雖然很簡單，但比起上色技巧，更需要熟練的作畫功力。

這種作畫方式與本書介紹的「筆線→底色→量感→質感」的順序不同，

所以就不進一步說明了

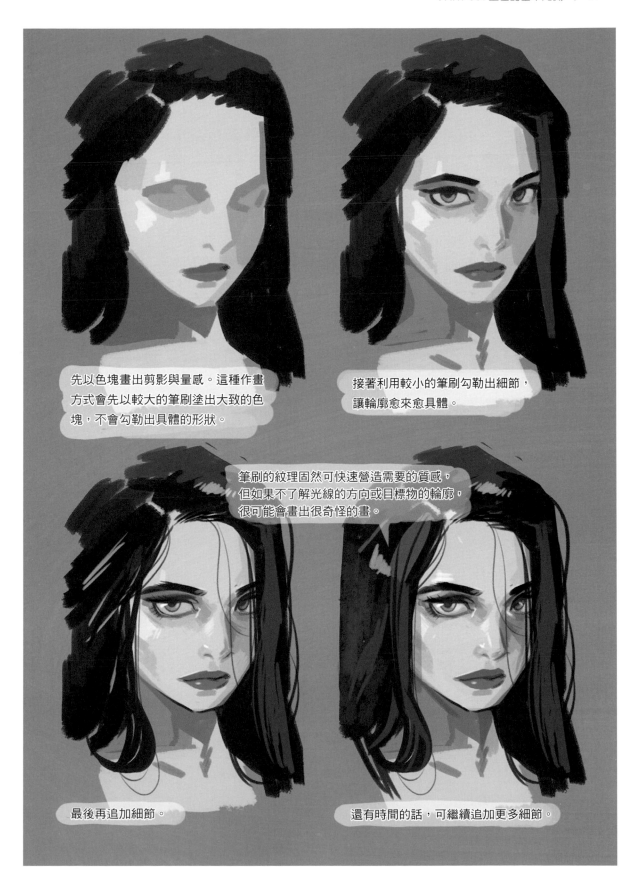

先以色塊畫出剪影與量感。這種作畫方式會先以較大的筆刷塗出大致的色塊，不會勾勒出具體的形狀。

接著利用較小的筆刷勾勒出細節，讓輪廓愈來愈具體。

筆刷的紋理固然可快速營造需要的質感，但如果不了解光線的方向或目標物的輪廓，很可能會畫出很奇怪的畫。

最後再追加細節。

還有時間的話，可繼續追加更多細節。

其他類型的上色方式

接著介紹應用 Photoshop 各項功能的上色方式。

動畫上色手法（賽璐璐畫風）Easy

「色彩增值」

重點在於繪製
線稿的步驟！

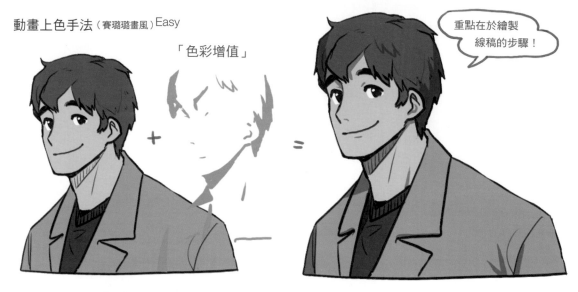

這是利用「色彩增值」混合模式在底色重疊陰影的顏色。這種方式可簡單明瞭地突顯明暗對比，很常於漫畫或是替流行的卡通人物上色。

再多畫一些陰影的話，看起來就會很像水彩畫喔

透明畫法 hard

很難調出
理想的配色

「覆蓋」

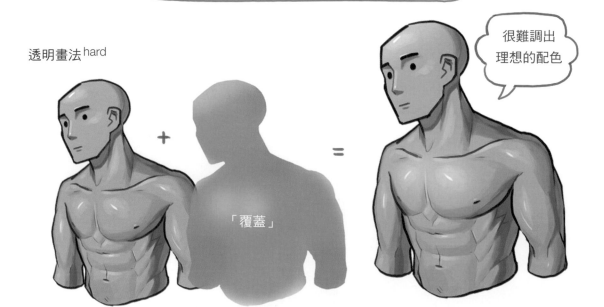

這是先畫好黑白兩色的圖案，再以「覆蓋」混合模式上色的方法。這個方法可在單色階段徹底畫出量感，所以適合於立體感鮮明的寫實風插圖使用。

賽璐璐畫風格

適合華麗、
明暗對比強烈的作品。

水彩畫風格

可搭配各種技巧作畫。

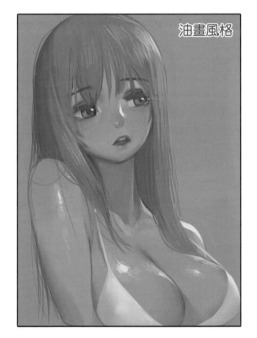

油畫風格

可快速呈現各種質感。

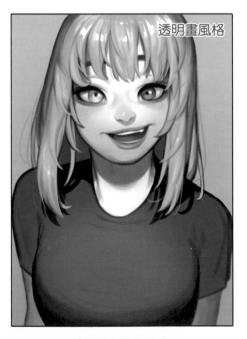

透明畫風格

可營造逼真的分量感。

大家應該已經發現，各種上色方式都有優點與缺點，
沒辦法斷言哪種上色方式最好。本書則是以水彩畫風這種質感最鮮明、
技巧相對簡單的上色方式繪製範例。

PART 04

了解規則

CHAPTER 01

光線與顏色
的規則

若暫且不論畫風，到底什麼是「畫得好的畫」呢？
當畫中的光線與顏色與作家想呈現的意象相符，而且符合光線
與顏色的原則時，這幅畫就能徹底傳遞作家想要傳遞的訊息，
而且還能「引人入勝」。
每位作者都有將上述的原則昇華為作品的技法或呈現方式，所
以有多少位作家，作品的風格就有多少種。

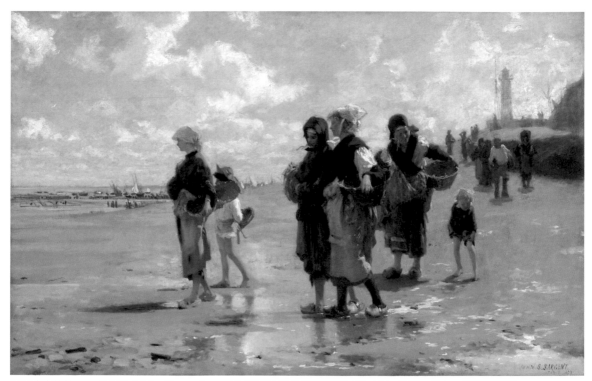

美國畫家約翰辛格薩金特（John Singer Sargent）《在康卡勒的捕撈牡蠣》1878 年，油彩，畫布，國家美術館

時代樣貌驟變的現代也產生了更多采多姿的風格。

例如變形、寫實等風格…

要想找到專屬自己的風格，就必須對光線與顏色的規則有一定
程度的了解，再讓這項規則轉化為自己的手法，藉此畫出心中
的想像，而不是一味地模仿別人的手法。

我們都能變得很有創意！

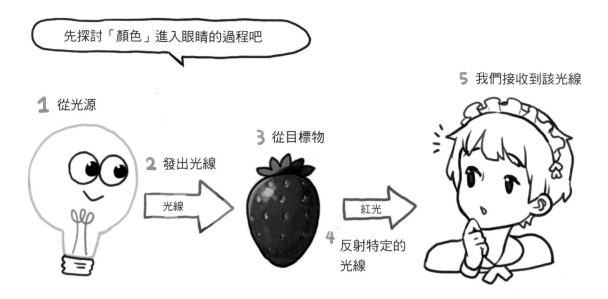

先探討「顏色」進入眼睛的過程吧

1 從光源

2 發出光線

光線

3 從目標物

紅光

4 反射特定的光線

5 我們接收到該光線

不過，我們不一定每次都能從同一種目標物看到相同的「顏色」。
原因在於…

光源 light source

材質 material & texture

環境 environment

上述的這些條件會讓我們看到不一樣的顏色。

了解目標物會有特定顏色的原因之後，
選擇相似的顏色再試著練習上色，就能正確地描繪光線與顏色。

顧名思義，光源就是光的來源。在大部分的情況下，光源都是位於畫的外面，不過我們可從目標物的明亮分布、陰影位置、色調，推測光源的種類、強度或是位置。

物體的表面顏色幾乎都會受到光源影響，所以作畫時，不能只注意受光面，還要進一步了解光線的強度與方向。

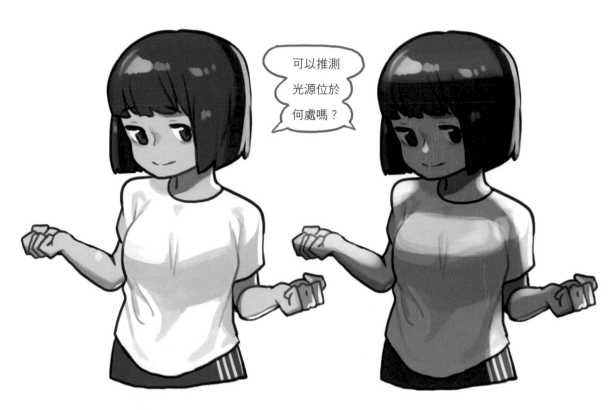

可以推測
光源位於
何處嗎？

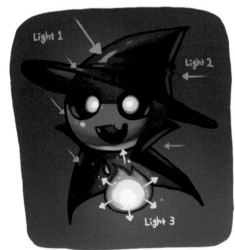

只有一個光源是很難
呈現立體感的喲

假設同時有好幾個光源存在，就必須先了解這些光源分別對目標物的哪些部位造成影響，又是哪些部位變亮，再開始作畫。

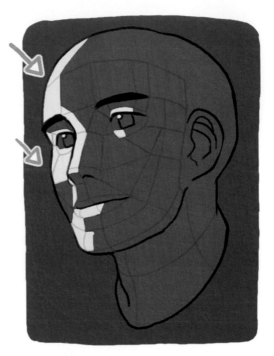

讓我們注意光線的方向,再試著繪製五官吧。要讓觀眾覺得五官很立體,可先掌握亮部。

設定光線的方向後,要先找出「光線一定會照到的位置」,也就是最明亮的部分。

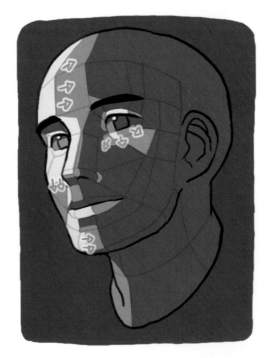

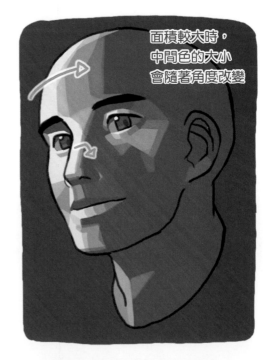

接著替次亮的部分上色。一般來說,會從最明亮的部分往外塗。

接著追加中間色的色塊,讓顏色平滑地過度。

來自其他方向的光線也能以相同的方式繪製。當光源愈接近,受光面就愈窄,光線也愈集中;當光源愈遠,受光面就愈廣,光線也愈分散。

在素描或作畫的時候,必須先對目標物的形狀有一定的了解,才能完成這個步驟

千萬別毫無章法地上色,請一步步修正,一步步上色

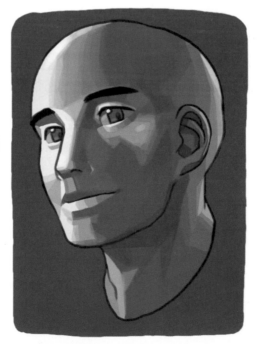

在擴展中間色的亮度時追求真實,就能賦予作品飽滿的質感。

（光源）
與發光物的距離有多遠，光源的強度有多強，都是決定
顏色與質感的重要關鍵。

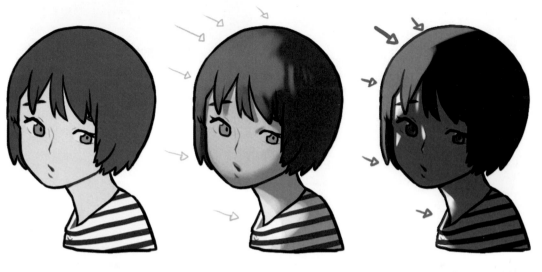

原有色（擴散）　　　　光線從遠方淡淡地打　　　光源較近，光線較為
　　　　　　　　　　　亮目標物的情況　　　　　集中的情況

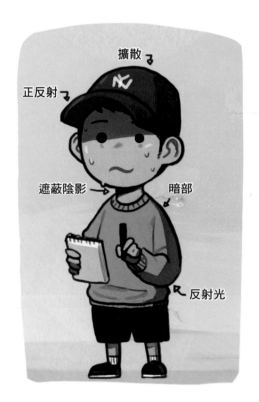

即使是不會發光的物體，也會反射光線
與顏色，對其他的物體造成影響。

反射光 ↘ 從其他物體反射而來的光線與顏色會讓
目標物產生複雜的變化。

所有的畫都受到多個變數影響。在此沒辦法
鉅細靡遺地介紹每個變數，只能針對最具代
表性的光線說明。請大家一邊練習畫畫，一
邊掌握光線的相關知識吧。

這很難喲！

除了注意太陽與燈光之外，當然也要觀察從
周遭物體反射而來的光線對目標物造成哪些
影響。

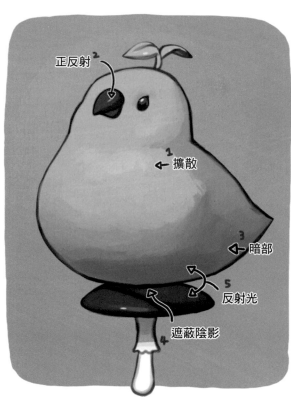

1 擴散（散射，diffuse）

2 正反射（高光，specular）

當來自物體反射的光線進入我們的眼睛時，可依照光線分散的程度將反射的方式分成擴散與正反射兩種。顧名思義，擴散就是光線不夠集中的反射方式，正反射則是光線比較集中的反射方式。

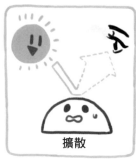

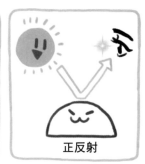

3 暗部（shade）

4 遮蔽陰影（occlusion shadow）

簡單來說，就是未受光線（光源）影響的暗部與陰影。暗部有時會因為反射光的影響看起來比較亮，而遮蔽陰影通常是光線被完全阻斷，影子最為深濃的部分，而遮蔽陰影的英文為「occlusion shadow」。

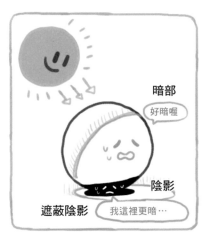

5 反射光（reflectin）

指的是被其他物體反射的光線，不是直接來自光源的光線。除了我們身邊的物體之外，連籠罩在我們頭頂的天空都是因為反射光而有不同的顏色。

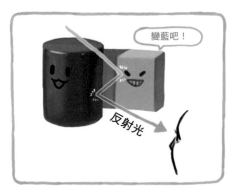

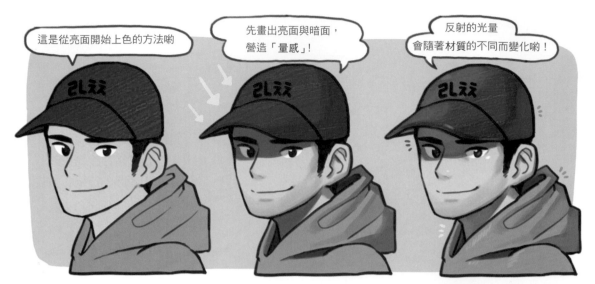

先決定目標物的基本色。　　接著根據光線繪製陰影。　　追加亮面（擴散）與亮部（正反射）的部分，營造量感，再根據反射光的位置以較暗的顏色替暗部上色。

後半段會進一步說明更精準的上色方法！

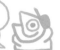

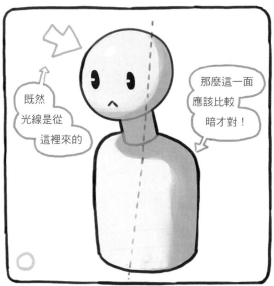

這是還不熟悉光線會造成哪些陰影時常見的失誤。若是只注意到形狀，很容易忽略整體的光線分布。建議大家先確認光源的位置，再一邊確認光線的分布，一邊作畫。可一眼看出光線方向的畫會更加逼真與寫實。

找出目標物的亮部與暗部之後，接著就是從大區塊開始上色，再依序推進至小區塊。要注意的是，別太過講究細節，以免破壞整個作品的質感。

色塊銜接處的繪製手法

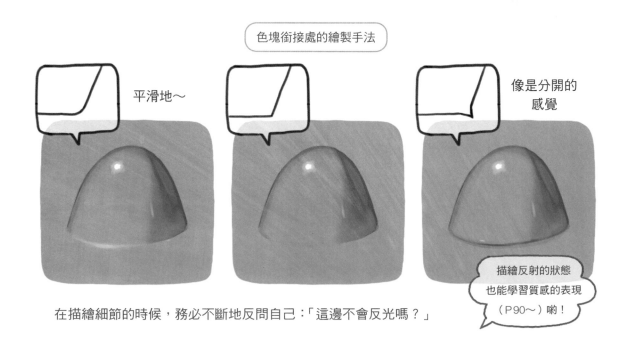

在描繪細節的時候，務必不斷地反問自己：「這邊不會反光嗎？」

若進一步探討光線的分布，就會注意到物體的表面，也就是所謂的材質會影響光線的反射方式。讓我們複習一下「光線」與「顏色」進入眼睛的過程。

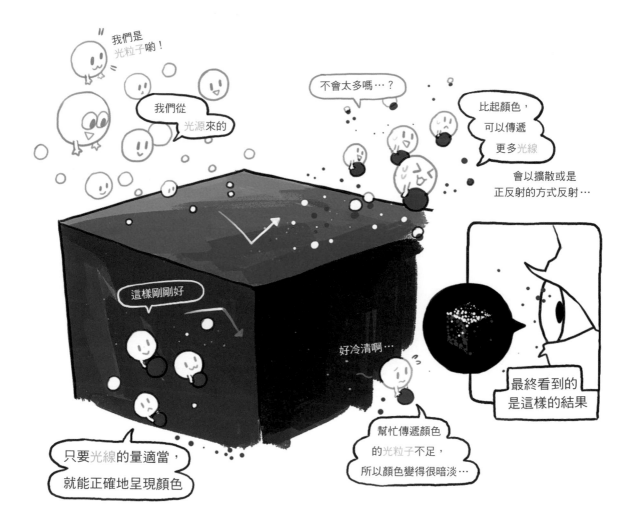

重點在於來自物體反射的光線進入眼睛時，那些來自光源的光粒子是怎麼移動的。

一如前述，光線的強度與方向固然重要，但物體的表面與性質也很重要。換言之，當光線遇到不同的材質時，吸收、反射與穿透的程度會有所不同，光粒子的移動方式也會改變，映入眼中的顏色也會因此大不相同。

雖然物體的材質有無限多種，但從特性分類的話，大致可分成三種。

Solid（無光澤）　　　　　　　Clear（有光澤）　　　　　　Layered（透明）

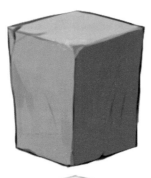

Solid（無光澤）顧名思義，就是反射顏色，而不反射光線的材質。這種材質的最大特徵在於「沒有光澤感」，只要在以該物體原有的顏色上色時，調整顏色的光度，就能畫出非常逼真的作品。由於這是最基本的材質，所以本書也都根據Solid這種材質說明上色方式。

Clear（有光澤）則與上一種材質相反，是反射光線的材質。即使是質感近似「Solid（無光澤）」的材質，還是會反射微弱的光線與顏色，會出現所謂的反射現象。
鏡子就是最具代表性的Clear（有光澤）材質。

由於光線會穿過Layered（透明）這種材質，這種材質的特徵在於比較不會反射光線與顏色，而穿過這種材質的光線會被這種材質後面的物體反射，再進入我們的眼睛。半透明的材質也屬於這類材質，而且就連我們的皮膚也是，因為我們的皮膚是由好幾層組成的。

觀察<u>正反射</u>（specular）的部分就能了解光線（light）的反射。

就是所謂的「亮部」

假設是能充分反射光線的 Clear 材質，
就能看出光源的形狀，
也會出現「亮部」這種發亮的部分。

亮部！

反射光線
或是光源
的形狀

會連同來自
周遭物品的
光線一併
反射

當材質的表面凹凸不平，光源就會分散。
當光線的折射不規則，
「物體的顏色」就會比「光源」更加搶眼，
而這就是光線不規則折射所引起的「散射（擴散）」現象。

光線（亮部）
開始擴散⋯

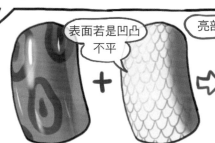

表面若是凹凸
不平

亮部就會

擴散！

愈是粗糙或乾燥的表面，愈容易讓光線不規則折射，
也遇容易引起散射現象，
所以 Solid（無光澤）的材質幾乎不會反射光線，
只會呈現「顏色」，也比較不會出現亮部。

「光線」
最終會勻開啷！

雖然光線會穿透 Layered 材質，但在大部分的情況裡，光線都無法100％穿透，而且會在穿過材質時變弱，所以我們才會覺得鏡子或是半透明材質裡面的物體很模糊。

當材質本身有顏色的時候，該材質的顏色會因為光線的穿透而改變，接著當光線被其他的物體反射，再次穿透該材質的時候，顏色又會再次改變，所以我們會看到不同的顏色。透過玻璃杯或是燒酒的瓶子看我們的皮膚，就能觀察到類似的現象。

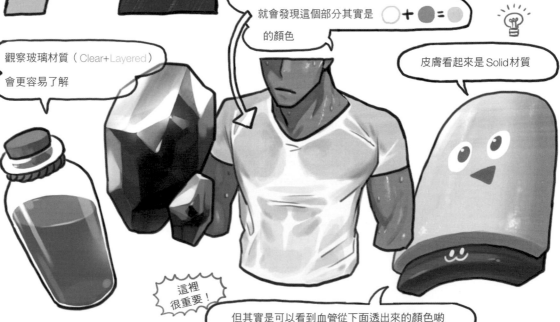

前面提過，材質大致分為三種，但其實大部分的物體都是由不同特性的材質組成。換言之，幾乎都是由前面提到的三種材質混合而成。

頭髮
Solid+
一點點 Clear

皮毛
Solid

玻璃材質＝
Clear+Layered

塑膠材質＝
Solid+Clear

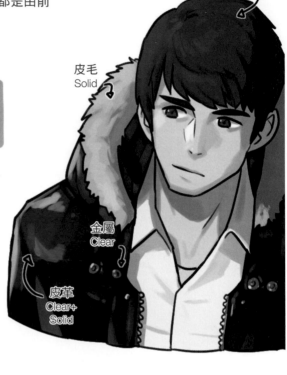

金屬
Clear

皮革
Clear+
Solid

不同的材質會有不同的反射結果，物體的形狀與顏色也會跟著改變，所以必須不斷地觀察各種材質，以及試著動手畫畫看，才能了解這些變化。

頭髮
Solid+Clear

眼鏡的鏡片
Layered+Clear

本書的主題在於介紹繪製人物或卡通人物時的重點，但如果能先了解各種材質，就能讓作品具有更多元的設計感與質感，所以有機會的話，請大家多花一點時間觀察各種材質。

乳膠（橡膠）
Solid+Clear

P90之後會進一步介紹各種常畫的材質喲！

以插圖而言，物體的顏色也會受到周遭環境的
影響而改變。光線的傳遞方式也會隨著物體周
遭的空氣狀態以及天空的光線而改變。

這點在繪製背景的時候會特別明顯（例如以空
氣遠近法繪製背景），不過，卡通人物的背景
就比較沒有這個現象，所以本書也就不進一步
說明。

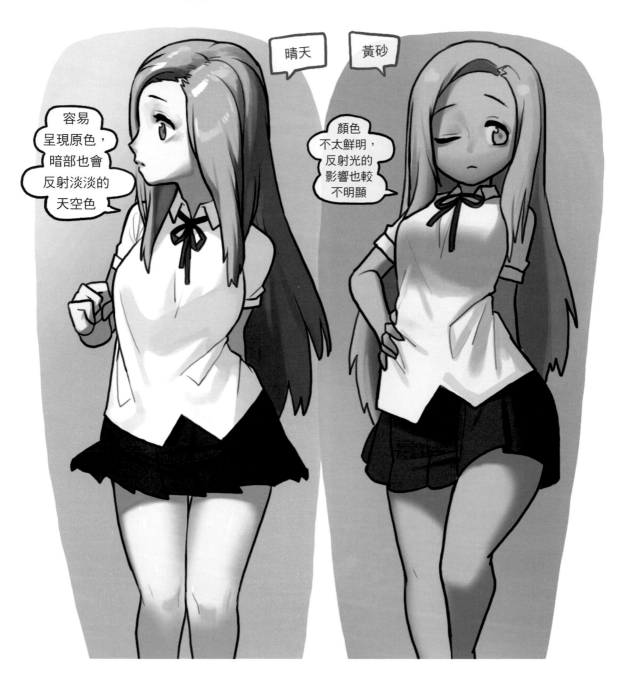

PART 05

光線與
顏色

CHAPTER 01
光

「光」的變化真的是無窮無盡。

在各種美術流派之中，印象派是想捕捉光線與顏色瞬間變化的流派之一

克勞德莫內《戈迪貝爾夫人肖像》1868年，油彩，畫布，奧賽美術館

該如何在畫中描繪光線，一直是多數畫家的課題。即使是照相技術或鏡頭如此發達的現代，大部分的人仍企圖在作品呈現光線的變化。
由此可知，要在畫中描繪光線的變化，至今仍是一門高深的學問，
不太可能學個皮毛就能徹底了解。

不過，今時今日的美術界也接受了某種誇張或省略的呈現手法，
所以就算無法完全寫實地呈現光線的分布，鑑賞者仍能從作品了解光線的變化。

本書也將針對這種具有特殊效果的光線變化說明。

以我本身的理解說明！

基本上，受光面稱為「亮部」，而受光線影響
較少、看起來較暗沉的部分稱為「暗部（或
是陰影）」。
了解光線的方向與特徵，巧妙地劃分亮部與
暗部，就能更逼真地塑造出量感與氛圍。

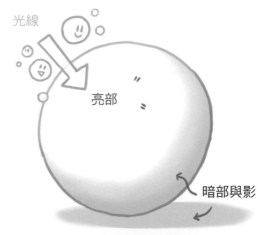

可根據光線的強弱調整亮部與暗部的光度。

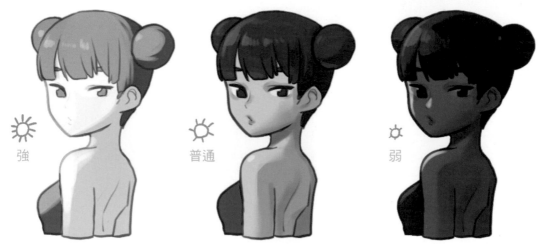

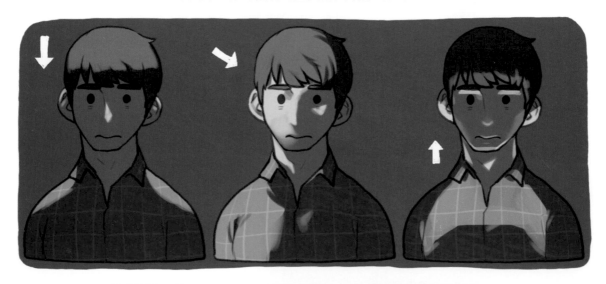

也可根據光線的方向以及目標物的構造，描繪亮部與暗部的形狀。

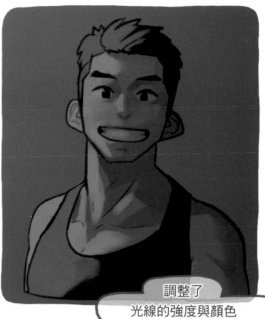

調整了
光線的強度與顏色

除了亮部之外，暗部的顏色也會隨著光線的顏色改變。

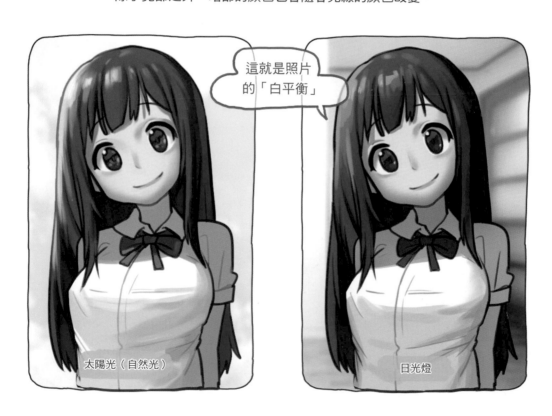

這就是照片
的「白平衡」

太陽光（自然光）

日光燈

只要調整光線，就能隨心所欲地在作品裡創造不同的環境與氣氛。

除了基本的「受光面」與「陰影」之外，
讓我們進一步認識其他能營造特殊效果，而且名稱還很特別的光線。

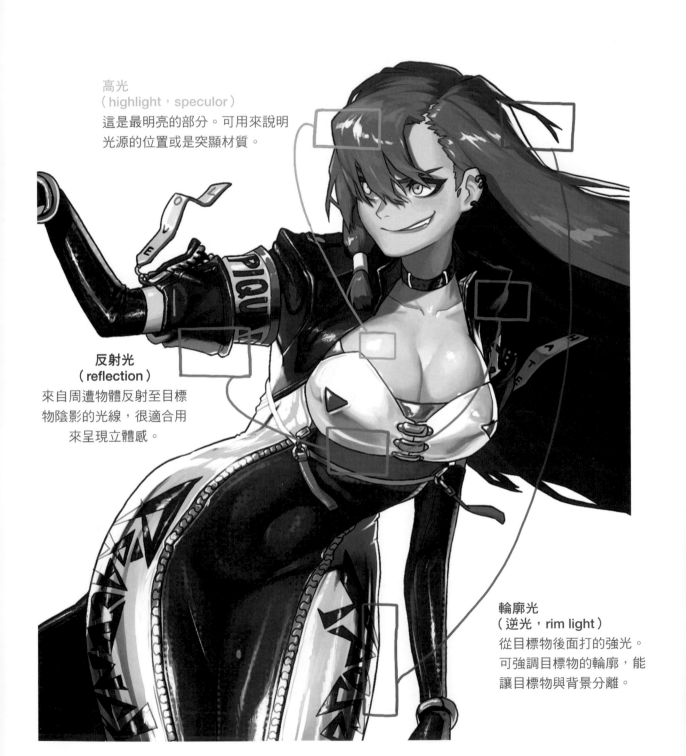

高光
（highlight，speculor）
這是最明亮的部分。可用來說明
光源的位置或是突顯材質。

反射光
（reflection）
來自周遭物體反射至目標
物陰影的光線，很適合用
來呈現立體感。

輪廓光
（逆光，rim light）
從目標物後面打的強光。
可強調目標物的輪廓，能
讓目標物與背景分離。

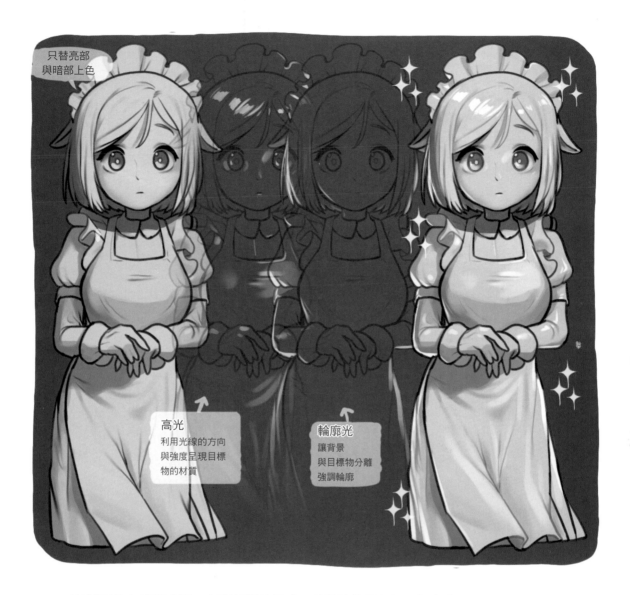

只替亮部
與暗部上色

高光
利用光線的方向
與強度呈現目標
物的材質

輪廓光
讓背景
與目標物分離
強調輪廓

光是區分亮部與暗部，突顯所謂的量感，就能讓作品顯得更加真實。

不過，若能仔細觀察光線的條件、物體的材質以及背景的環境，再以適當的手法呈現光線的變化，就能簡單地塑造各種氣氛，讓觀眾留下深刻的印象。

光線有很多的變因，所以不代表光線在「特定的狀況或時間」之下，就一定會以某種固定的方式呈現。下一頁將為大家列出一些具代表性的例子，請大家從中觀察光線的變化。

平日就該
多觀察、多研究！

" 從立體的角度思考！

要根據光線的方向描繪陰影，首先要先從立體的角度觀察目標物的構造或形狀。如此一來，除了能正確的上色，上色之前的素描也能畫得比較正確。

請仔細觀察五官之中最為立體的「鼻子」的陰影！

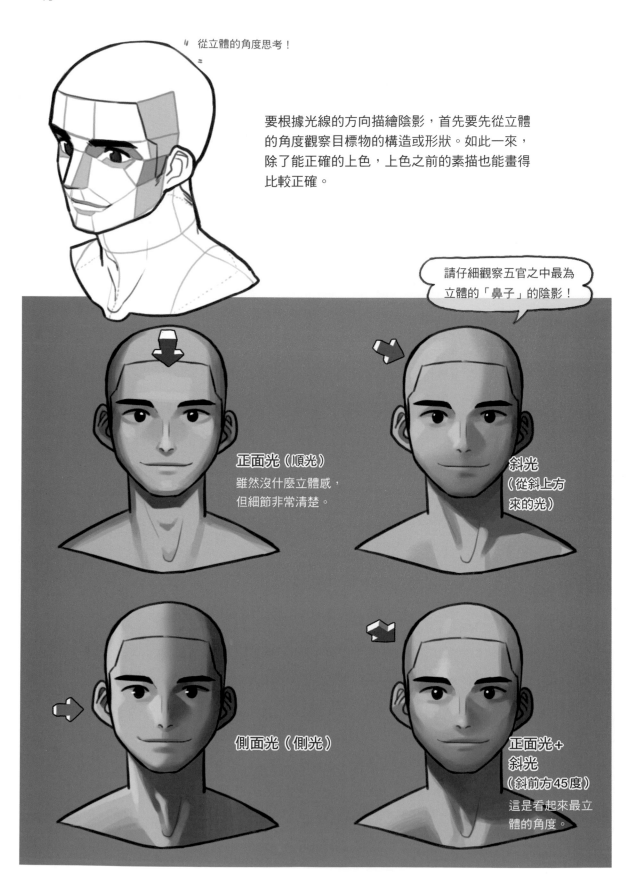

正面光（順光）
雖然沒什麼立體感，但細節非常清楚。

斜光
（從斜上方來的光）

側面光（側光）

正面光＋斜光
（斜前方45度）
這是看起來最立體的角度。

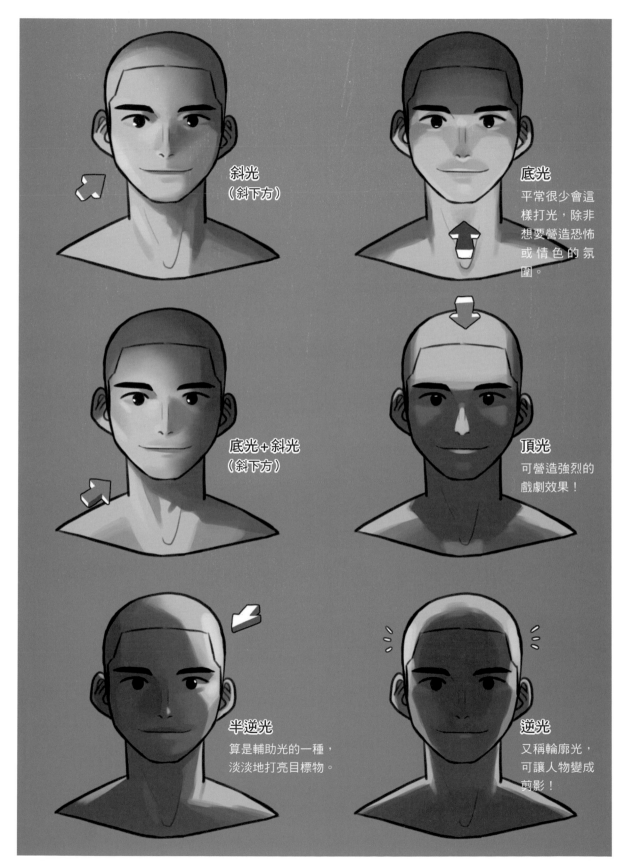

斜光
（斜下方）

底光
平常很少會這樣打光，除非想要營造恐怖或情色的氛圍。

底光＋斜光
（斜下方）

頂光
可營造強烈的戲劇效果！

半逆光
算是輔助光的一種，淡淡地打亮目標物。

逆光
又稱輪廓光，可讓人物變成剪影！

原有色

接著讓我們看看原有色在不同的光源與環境之下的變化。

讓我們從範例
觀察光線的
顏色變化 — Color
強度 — Brightness
擴散程度 — Diffuse

以及光線是怎麼從周遭的環境 — Air condition
傳入我們的眼睛的。

也會連帶解說
不同範例使用的混合模式，
大家不妨參考看看！

基本

可以盡情強調
量感與質感！

這是沒有特殊條件的情境。
可從量感與材質了解目標物的原有色。

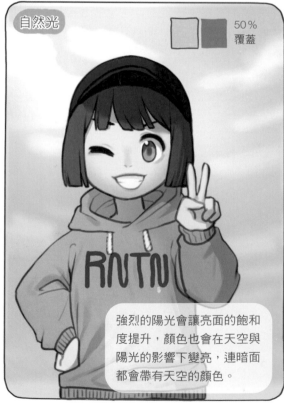

自然光

50 %
覆蓋

強烈的陽光會讓亮面的飽和度提升，顏色也會在天空與陽光的影響下變亮，連暗面都會帶有天空的顏色。

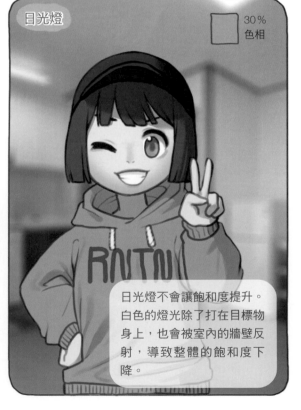

日光燈

30 %
色相

日光燈不會讓飽和度提升。
白色的燈光除了打在目標物身上，也會被室內的牆壁反射，導致整體的飽和度下降。

月光

100%
色彩
增值

不需要
輪廓光嗎？

光線一變弱，暗部的範圍就會擴張。相較於光源的影響，暗部更容易受到周遭顏色的影響，所以可呈現目標物與背景融為一體的氛圍。

來自百葉窗的光線

100%
色彩
增值

光源愈遠，
陰影就愈淡

當目標物身上出現陰影，就能看出遮蔽光源的物體是什麼形狀。可利用百葉窗或公園的葉子觀察這類陰影的變化。

陰天

30%
差異化

空氣中的水分與灰塵會讓光源分散，亮面與暗面在明度上的差異就沒那麼明顯。若是遇到陰天，暗部的顏色通常不會太鮮明，光度的落差與量感也較不明顯。

霓虹燈

50%
實光

100%
色彩增值

當帶有顏色的光線打在目標物身上，目標物的原有色就會產生變化。假設環境的光線不足，目標物比較不受其他光線影響，這種現象就會更明顯。

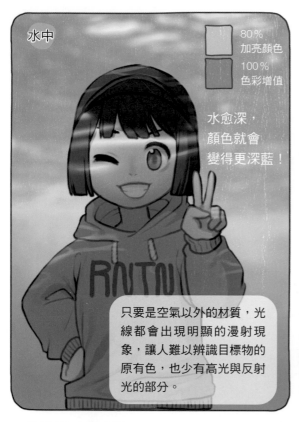

水中

80%
加亮顏色

100%
色彩增值

水愈深,
顏色就會
變得更深藍!

只要是空氣以外的材質,光線都會出現明顯的漫射現象,讓人難以辨識目標物的原有色,也少有高光與反射光的部分。

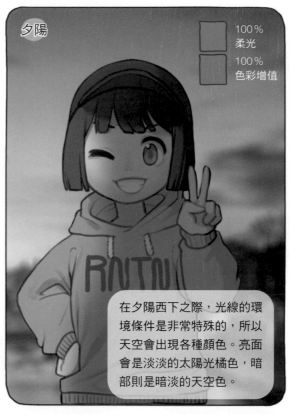

夕陽

100%
柔光

100%
色彩增值

在夕陽西下之際,光線的環境條件是非常特殊的,所以天空會出現各種顏色。亮面會是淡淡的太陽光橘色,暗部則是暗淡的天空色。

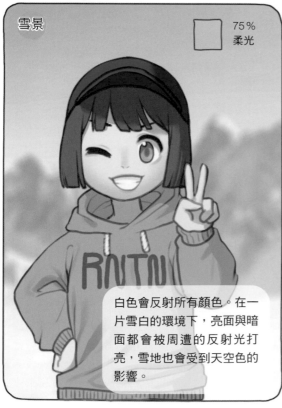

雪景

75%
柔光

白色會反射所有顏色。在一片雪白的環境下,亮面與暗面都會被周遭的反射光打亮,雪地也會受到天空色的影響。

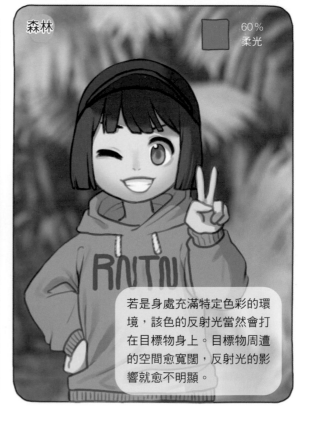

森林

60%
柔光

若是身處充滿特定色彩的環境,該色的反射光當然會打在目標物身上。目標物周遭的空間愈寬闊,反射光的影響就愈不明顯。

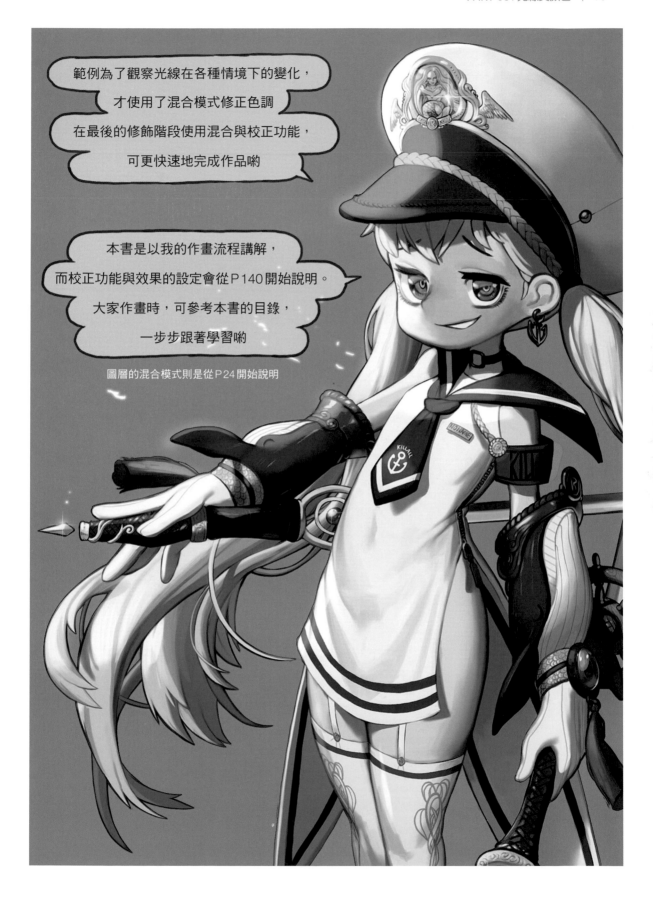

範例為了觀察光線在各種情境下的變化，
才使用了混合模式修正色調
在最後的修飾階段使用混合與校正功能，
可更快速地完成作品喲

本書是以我的作畫流程講解，
而校正功能與效果的設定會從 P140 開始說明。
大家作畫時，可參考本書的目錄，
一步步跟著學習喲

圖層的混合模式則是從 P24 開始說明

這功能很像是紙膠帶
（模版、stencil）

接著要使用 Photoshop 內建的圖層遮色片快速追加光線的效果。

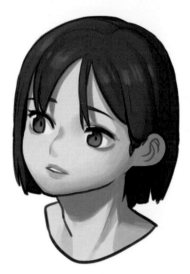

在追加光線效果之前，可先替原畫的圖層建立副本，以便調節明度。

複製
原畫圖層
（Ctrl+J）

一定要！ 記得在原畫已經畫好的情況下再開始這些處理。

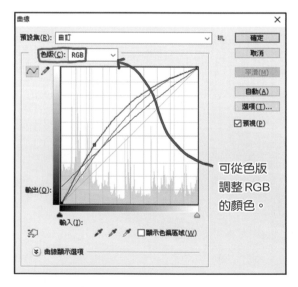

可從色版
調整 RGB
的顏色。

接著利用曲線功能（Ctrl+M）調出目標物被打亮的感覺。

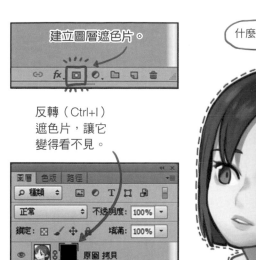

建立圖層遮色片。

反轉（Ctrl+I）
遮色片，讓它
變得看不見。

什麼都看不見對吧？

圖層遮色片的黑色部分是看不見的（變成透明），白色部分則看得見。

 ⇒

利用快捷鍵「X」可快速
切換前景色與背景色。

接著根據「黑色部分看不見，白色
部分看得見」的規則調整遮色片的
範圍。若以白色塗抹希望受光的區
塊，下層被打亮的副本圖層就會露
出來。這個步驟務必在點選圖層或
色版的遮色片之後進行。

若以
橡皮擦擦掉原畫，
圖層會變得透明，
變成什麼都
看不見的狀態

陰影圖層
「色彩增值」

副本圖層
「正常」

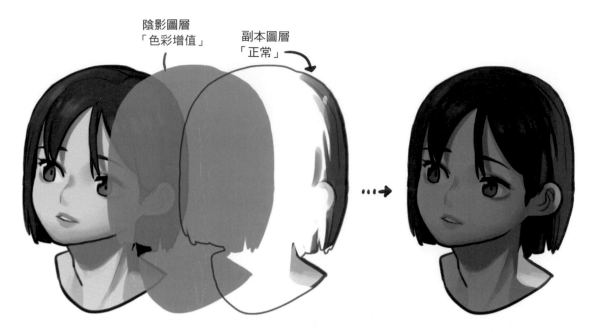

在原畫圖層與副本圖層之間插入陰影圖層，再將陰影圖層的混合模式
設定為「色彩增值」，就能讓陰影的顏色變得自然。

（選取三個圖層之後，按下 Ctrl+E）

調出理想的氛圍或質感之後，可合併三個圖層，再稍微修飾覺得不太
自然的部分。

這個方法很適合於<u>畫好的圖案</u>應用。

（例如半逆光、頂光）

這種方式很適合用來呈現輔助光或輪廓光（逆光）這類小範圍的強光，而不是用來調整打亮目標物的主要光源。

（例如正面光）

CHAPTER 02

顔色

呃⋯接下來⋯
該選什麼顏色比較好⋯？

（慌張）

畫完線稿之後，接著就是上色。此時必須先選出適當的「顏色」。假設對「光」有很深的了解，卻不熟悉「顏色」，就會陷入「到底該使用哪些顏色才好？」的迷惘。

舉例來說，紅色分成很多種，
要在正確的位置使用正確的紅色遠比想像中來得困難。

我是亮面的紅色！

我是反射光的紅色！

我是暗部的紅色！

不了解顏色
就很難上色

理解各種顏色之後，
除了能依照物體
原有的顏色上色，
當然也能透過顏色
創造更多效果！

就算覺得
困難，也不要
放棄喲！

COLOR ME

相近色

代表顏色差異的術語為色相（hue），不是顏色（color）。色相就是組成顏色的元素之一。

補色

每種色相都有不同的屬性，例如暖色、冷色或其他屬性…

屬性相似的顏色稱為相似色，而屬性相反的顏色稱為補色。

色相環
可在明度／飽和度相同的條件下確認色相的變化

我們是中間色

暖色

| 溫暖 | 親近 | 明亮 | 夏天 |
| 活力 | 熱鬧 | 興奮 | 中午 |

冷色

| 冰冷 | 疏遠 | 暗沉 | 冬天 |
| 冷靜 | 安靜 | 憂鬱 | 晚上 |

若使用上述的色相配色，就能形塑卡通人物的性格與氣質

不過，除了色相之外，還要了解顏色的其他元素，才能完美地替目標物上色喲

還沒到齊嗎…？

色相

除了色相之外，組成顏色（color）的元素還有兩個。

色相（Hue）

明度（Brightness）

飽和度（Saturation）

理論上，只要色相、飽和度、明度控制得宜，
就能隨心所欲地使用所有的顏色。

點選這裡

設定數位色彩時，
會使用HSB滑桿

要一口氣透過上述的三個元素控制顏色是件很難的事，
所以不妨先透過<u>兩個元素</u>（色相、明度）找出適當的顏色再上色。

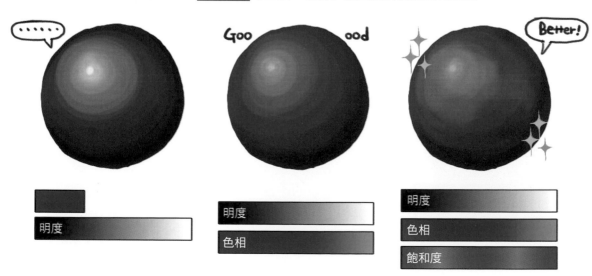

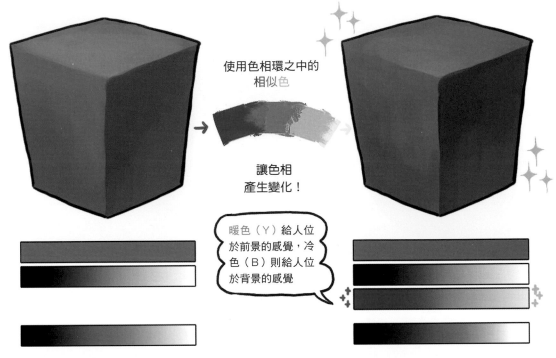

使用色相環之中的
相似色

讓色相
產生變化！

暖色（Y）給人位
於前景的感覺，冷
色（B）則給人位
於背景的感覺

在替亮部與暗部上色時，可利用色相賦予顏色變化。

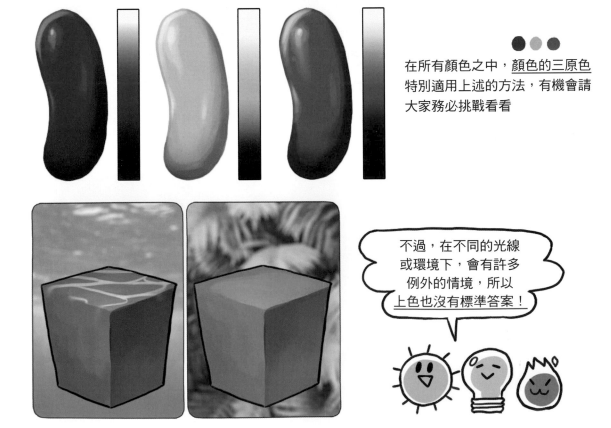

在所有顏色之中，顏色的三原色
特別適用上述的方法，有機會請
大家務必挑戰看看

不過，在不同的光線
或環境下，會有許多
例外的情境，所以
上色也沒有標準答案！

就算是色相與飽和度落差不明顯的無彩色（灰色），
也能利用色相與飽和度的概念呈現獨特的質感。

在亮部與暗部利用色相創造顏色的落差　　　　再稍微提升中間色的飽和度

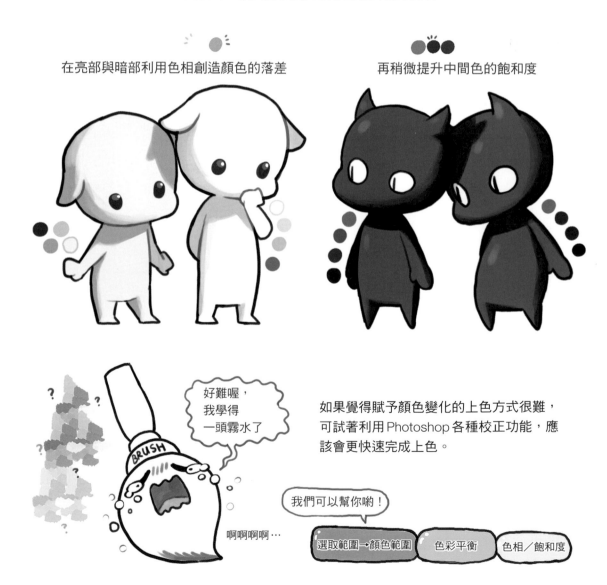

好難喔，
我學得
一頭霧水了

BRUSH

啊啊啊啊…

如果覺得賦予顏色變化的上色方式很難，
可試著利用 Photoshop 各種校正功能，應
該會更快速完成上色。

我們可以幫你喲！

選取範圍→顏色範圍　　色彩平衡　　色相／飽和度

試著利用Photoshop的功能調整顏色。

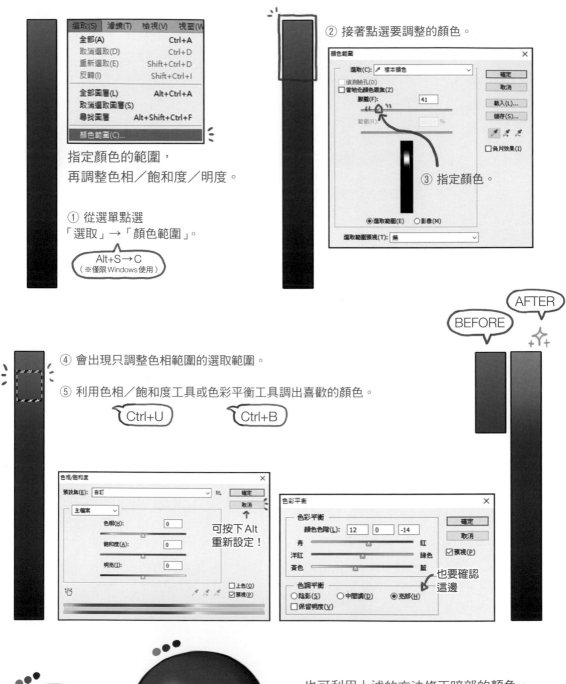

指定顏色的範圍，
再調整色相／飽和度／明度。

① 從選單點選
「選取」→「顏色範圍」。

Alt+S→C
（※僅限Windows使用）

② 接著點選要調整的顏色。

③ 指定顏色。

BEFORE
AFTER

④ 會出現只調整色相範圍的選取範圍。

⑤ 利用色相／飽和度工具或色彩平衡工具調出喜歡的顏色。

Ctrl+U

Ctrl+B

可按下Alt
重新設定！

也要確認
這邊

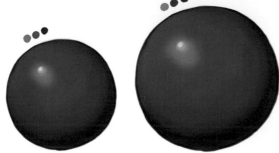

也可利用上述的方法修正暗部的顏色。
要注意的是，若是修正目標物的原有
色，有可能會讓目標物的原有色變得難
以辨識，所以修正顏色時，修正局部的
原有色就好。

若是無彩色的目標物，原有色本來就沒有所謂的色相與飽和度，
所以只要讓光源或陰影的顏色與作品融為一體，顏色就會顯得很自然。

中間色

陰影比較
不會受到
光源影響啦！

利用光源的顏色替亮部上色，再利用天空或背景的顏
色塗出陰影。假設目標物的顏色較為暗沉，上色的順
序可以反過來，以陰影→亮部的順序上色。

利用剛剛的修正方式調整
「中間色」的色相。

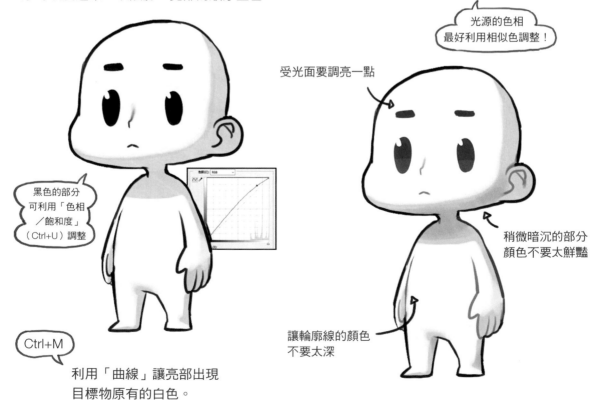

黑色的部分
可利用「色相
／飽和度」
（Ctrl+U）調整

Ctrl+M

利用「曲線」讓亮部出現
目標物原有的白色。

光源的色相
最好利用相似色調整！

受光面要調亮一點

稍微暗沉的部分
顏色不要太鮮豔

讓輪廓線的顏色
不要太深

Saturation

上色步驟最困難的部分就是調整飽和度。除非顏色非常鮮明，否則很難辨識飽和度的差異，不管是初學者還是具有一定作畫功力的人，<u>都很容易在飽和度的調整上犯錯</u>。

> 陰影也是高飽和度的顏色

> 亮面也是低飽和度的顏色…

高飽和度

適合營造華麗的印象以及戲劇效果，但不適合較有層次的圖使用，也很難營造多元的氣氛。高飽和度的設定通常會在漫畫這類呈現手法較為誇張，或是圖案形狀有些扭曲的畫風使用。

低飽和度

容易呈現高級感或厚重的質感。要利用低飽和度的方式畫出獨特的作品，需要具備相當程度的技術與知識。這種設定很適合於繪製高密度、線條較多的插圖使用。

依照作者本身的想法調出適當的飽和度之後，能輕鬆地誘導觀眾的視線，傳達想傳遞的資訊。練習高飽和度與低飽和度的呈現手法可累積非常多的經驗。

調降飽和度與明度

補　色

假設想替單色目標物調降飽和度偏高的部分，可試著在這個部分<u>塗抹相同明度與飽和度的補色</u>。

提升飽和度與明度

補　色　　　　　補　色

 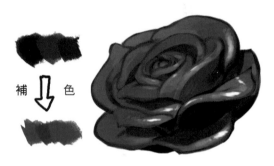

（印刷品的高飽和度部分通常
不像螢幕的顏色那麼亮麗）

在明度與飽和度偏高的高光部分塗抹飽和度與明度較高的<u>補色</u>，取代原有的相似色，就能讓色相變得更豐富，也能吸引觀眾的注意力。

反之，若希望某些部分不要太過搶眼，或是想要讓這些部分散發疏離的感覺，可使用原有色的補色塗抹，不過要記得先<u>調降該補色的飽和度再上色</u>。如此一來，會比直接塗抹低飽和度的顏色更能調降飽和度。

明度／飽和度

色相／明度／飽和度

若想同時調整色相／明度／飽和度，必須非常熟悉色彩的原理，所以<u>很難呈現想要的感覺</u>。

若不使用 Photoshop 的飽和度校正功能，而是直接試著上色，就能慢慢地提升上色的功力，也能更了解色彩的原理。

PART 06

塑造質感的方法

CHAPTER 01

皮膚

人類的皮膚有許多樣貌，
例如不同的遺傳基因與生活環境會讓皮膚呈現不同的顏色，
膚色也會隨著天候與健康狀況而改變，
所以替皮膚上色時，沒有所謂的「標準答案」。

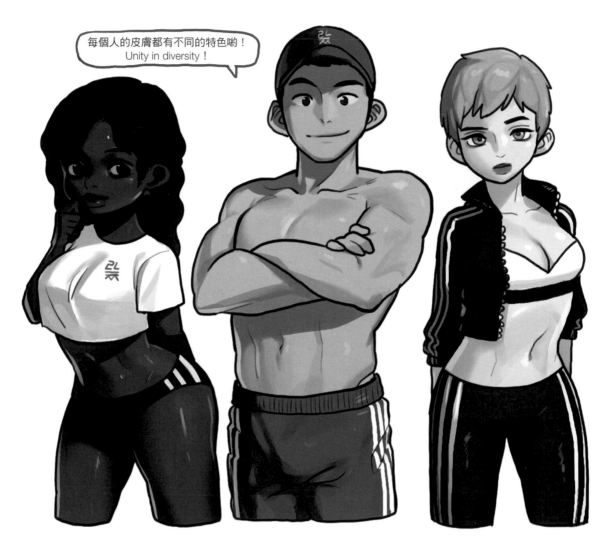

不過，人類的皮膚有共同的構造，
而且膚色也會因為這種構造而產生變化。

若能根據本書前半段說明的光線與材質（P53～）上色，
應該畫出更自然、更逼真的膚色。

人類的皮膚由好幾層表皮、色素與血液組成，
而血管的紅色與黑色素的黑色會透出表皮，成
為我們看到的膚色。
雖然有些人的膚色很特別，但上述的三個元素
若少了一種，就畫不出自然的膚色。

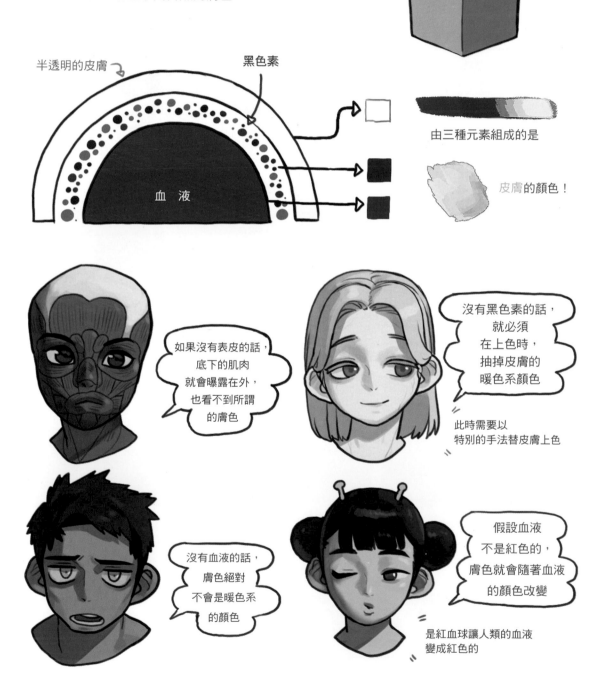

如果隨便上色，
皮膚看起來會很像橡皮擦…

半透明的皮膚

黑色素

血液

由三種元素組成的是

皮膚的顏色！

如果沒有表皮的話，
底下的肌肉
就會曝露在外，
也看不到所謂
的膚色

沒有黑色素的話，
就必須
在上色時，
抽掉皮膚的
暖色系顏色

此時需要以
特別的手法替皮膚上色

沒有血液的話，
膚色絕對
不會是暖色系
的顏色

假設血液
不是紅色的，
膚色就會隨著血液
的顏色改變

是紅血球讓人類的血液
變成紅色的

在上述三個元素之中，表皮與黑色素會讓膚色產生變化。

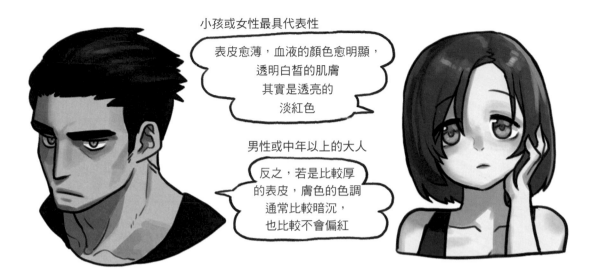

小孩或女性最具代表性

表皮愈薄，血液的顏色愈明顯，
透明白皙的肌膚
其實是透亮的
淡紅色

男性或中年以上的大人

反之，若是比較厚
的表皮，膚色的色調
通常比較暗沉，
也比較不會偏紅

黑色素的量會隨著遺傳基因而大幅增減。

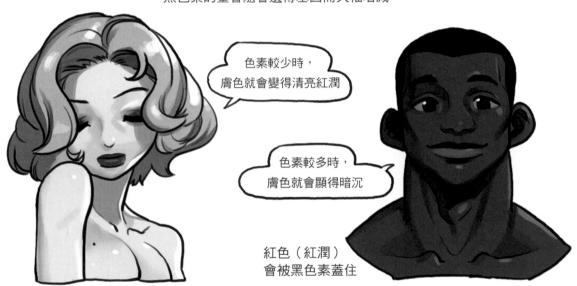

色素較少時，
膚色就會變得清亮紅潤

色素較多時，
膚色就會顯得暗沉

紅色（紅潤）
會被黑色素蓋住

在不同的情境下，可見的血液量也
會有所增減，所以血液與皮膚的特
徵比較沒有關聯性。

但絕對不可少喲！

感動　害羞
興奮
苦痛　　愛情

正常

空虛　憂慮
冷靜
生病　想睡

若只將重點放在「表皮」，忽略了黑色素
或血液，就很難塗出自然的膚色。
建議大家在描繪陰影時，利用各種顏色混
成膚色，才能提升作品的完成度。

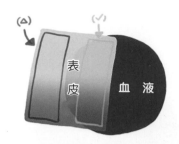

若只是把顏色調暗，膚色就會變得太過單調！

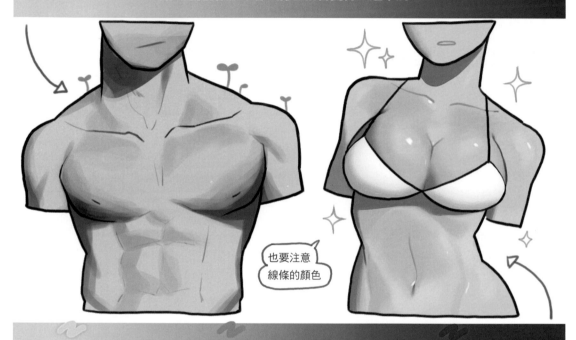

也要注意
線條的顏色

從偏黃的顏色　　　　過渡到稍微偏紅的褐色　　　再漸變為陰影的顏色才是自然的膚色

表皮較薄的部分比較容易看到血液的顏色，
會比表皮較厚的部分更加偏紅。

臉部的膚色與健康狀態以及情緒的變化
有關，也比較偏向血液的顏色，所以若
能利用偏紅的顏色（例如粉紅色）上
色，就能營造活力充沛的感覺。

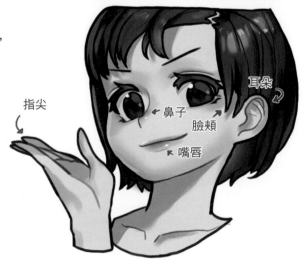

指尖

鼻子

臉頰

嘴唇

耳朵

皮膚會因為汗水或油脂帶有些許光澤，
所以也會出現亮部或是反射光

被汗水或其他液體包覆的皮膚最受影響！

根據來自周遭物品或環境（例如天空或地面）
的反射光替暗部的顏色增加變化，就能塗出
更逼真的顏色。

反之，過於乾燥或是毛髮較濃密的皮膚
則比較不會有這類變化。

乾燥　　　毛茸茸

由於皮膚是半透明的表皮底下藏著紅色血液的特殊材質，
所以遇到強光時，暗部會透出血管的紅色。

Subsurface Scattering
也稱為SSS！

會於P136進一步解說喲

在清晰可見的暗部以及凹凸明顯的構造之
間畫出上述的現象，就能呈現被強光打亮
的質感。

亮部與暗部的邊界
部分的飽和度會上升

可呈現被強光打亮的質感。

最常見的失誤是在以顏色營造整體的量感之前，過於計較細節的變化，
而且這種失誤很常在描繪構造複雜的人體時出現。

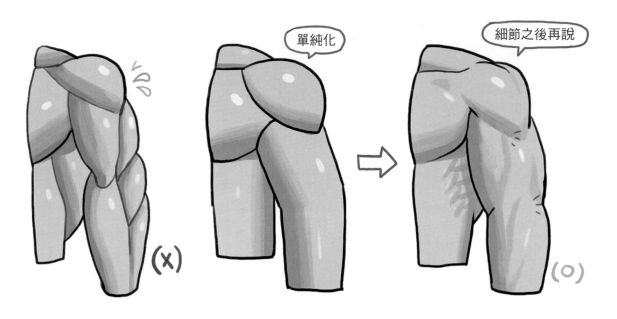

在替細節上色之前，要先從構造或形狀這類大處上色，
之後再針對細瑣的凹凸之處上色，才會比較有效率。

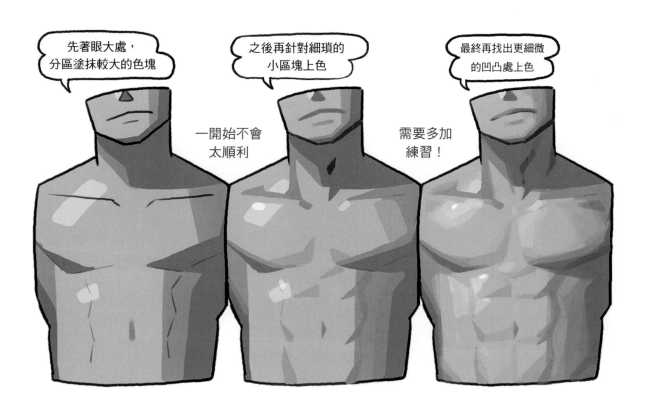

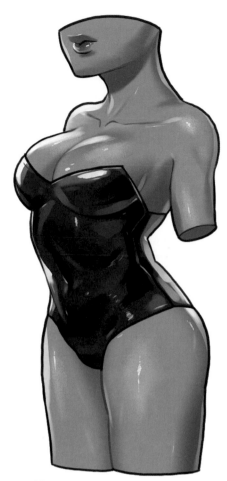

當皮膚出現正反射（高光）的區塊時，由於皮膚還是有一些細微的凹凸，所以高光的形狀會有點變形。

假設皮膚表面有水或其他的液體，高光的光澤通常變得像金屬般光亮，此時若能根據表皮的凹凸程度適度地模糊高光的形狀，就會更加寫實與逼真。

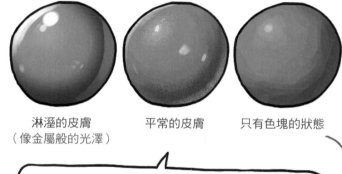

淋溼的皮膚　　　　　平常的皮膚　　　　　只有色塊的狀態
（像金屬般的光澤）

可利用描繪亮部（高光、反射光）的方式
調整光澤的質感

TIP

皮膚的顏色看起來很粗糙的時候，該怎麼辦？

假設上色之後，有些筆觸的痕跡實在太過生硬時，可試著在這些筆觸的邊緣拖曳滑鼠，抹平這些痕跡。

試著塗抹這裡

這項工具很適合用來混色

○ 模糊工具
△ 銳利化工具
▪ 指尖工具

但凡事恰到好處就好，
否則色塊就會潰散

即使是臉部，顏色也會隨著表皮的厚度與
血液的顏色變化，若能掌握這種變化，就
能塗出更逼真的顏色。
在整幅作品之中，臉部絕對是特別搶眼的
部分，所以要花更多時間與精力上色。

原有色

偏紅的
色調

低飽和度

由於表皮較薄的部位
會透出血液的顏色，
所以顏色看起來會有點偏紅

嘴唇與指尖
會透出血液的顏色

乳溝比胸部還平，所以當光線從正面照射，
會比胸部接收更多的光線

有時候出現
高光的部分

女性的腹部下方通常會
因為身體構造（骨盤與
臟器的位置）的影響而
稍微隆起。

只會稍微隆起喲！

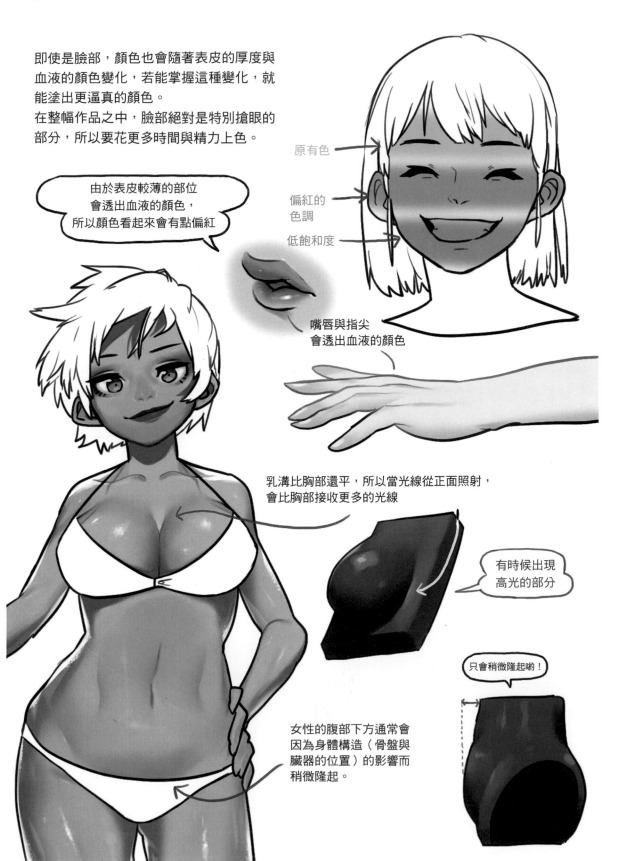

除了網路漫畫這類故意簡化線條或上色的畫風之外，描繪人體時，最好不要太過依賴輪廓線，才能畫出更寫實的作品。

假設在繪製下巴輪廓線的時候，沒有任何明暗變化，只有加上陰影，那麼就算輪廓線畫得很尖，看起來也會很扁平。

若想提升作品的質感，就要反問自己有沒有這類不小心把作品畫得太扁平的壞習慣。

若是太過重視樣式與畫風

反而會無法盡情揮灑創意！

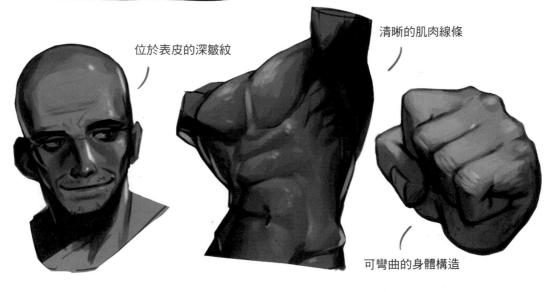

位於表皮的深皺紋

清晰的肌肉線條

可彎曲的身體構造

被按壓之後的形狀

如果能在素描的時候，就畫出清楚的輪廓線，之後就能輕鬆上色。請大家務必參考上述的說明！

眼睛

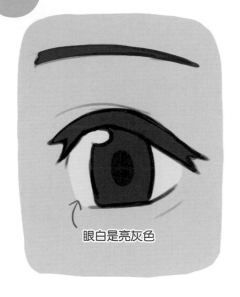

眼白是亮灰色

先以原有色上色。

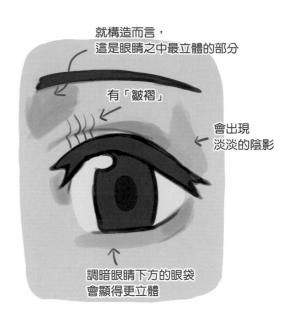

就構造而言，
這是眼睛之中最立體的部分

有「皺褶」

會出現
淡淡的陰影

調暗眼睛下方的眼袋
會顯得更立體

接著描繪陰影，畫出立體的構造。
這部分的凹凸較不明顯，所以以陰影
不能太深，否則會很不自然。

試著摸摸看眼皮

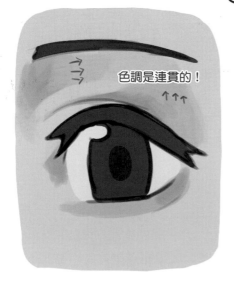

色調是連貫的！

讓凹凸之處的陰影往平坦
的構造擴散。

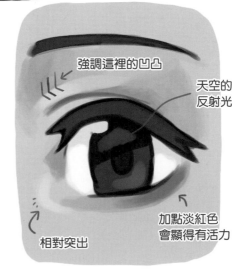

強調這裡的凹凸

天空的
反射光

相對突出

加點淡紅色
會顯得有活力

一邊塗出亮面，一邊塗出立體感。內眥贅皮（蒙
古褶）與眼皮前方（畫面左上角）會稍微隆起。

P139也會說明眼睛的上色喲！

鼻子

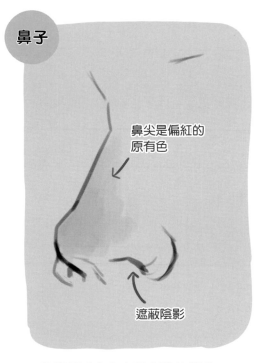

鼻尖是偏紅的
原有色

遮蔽陰影

鼻樑是五官之中最立體的部分，
可利用淡淡的輪廓線描繪

內捲的感覺

鼻翼與鼻孔雖然很常被省略，但是
要畫得更精細的時候，就必須先了
解這部分的形狀。

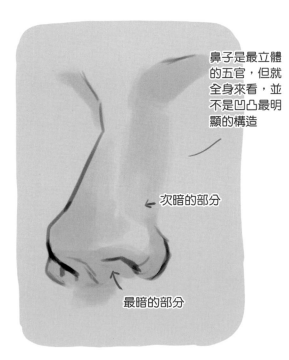

鼻子是最立體
的五官，但就
全身來看，並
不是凹凸最明
顯的構造

次暗的部分

最暗的部分

在鼻子的下半部與鼻樑兩側塗出陰
影，可讓鼻樑更加立體。

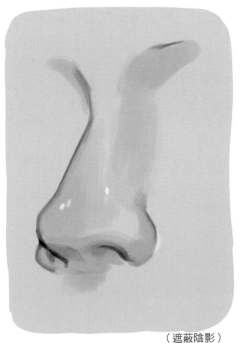

（遮蔽陰影）

一邊修整輪廓線，一邊讓鼻孔的陰
影變得柔和一點，再於鼻尖、鼻翼
的旁邊塗出高光的部分。

嘴巴

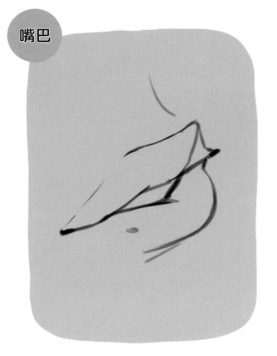

先描出嘴唇的輪廓。

由於嘴巴是個「洞」,所以嘴角與嘴裡會形成遮蔽陰影。如果嘴唇厚一點,連嘴唇下方都會出現陰影。

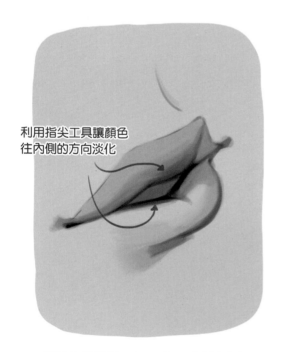

利用指尖工具讓顏色往內側的方向淡化

嘴唇的構造較平坦,表面也較有弧度,所以色階的明暗變化較不明顯,而且會一直延伸到輪廓線。若想調出這種明暗變化較為柔和的色階,可使用指尖工具。

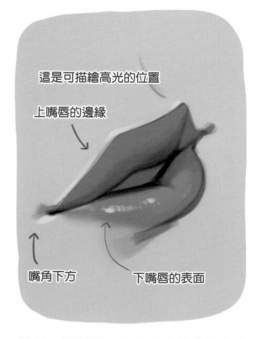

這是可描繪高光的位置

上嘴唇的邊緣

嘴角下方　　　下嘴唇的表面

新增一個圖層,再將混合模式設定成「色彩增值」,然後替嘴唇上色。將圖層的不透明度調至理想的數值後,按下Ctrl+E合併圖層。接下來可塗出高光,進一步強化構造與質感。

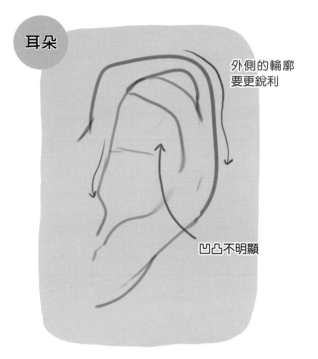

耳朵

外側的輪廓
要更銳利

凹凸不明顯

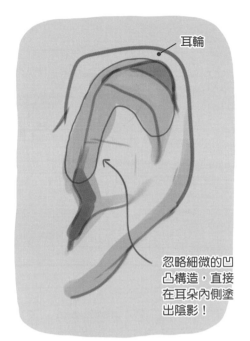

耳輪

忽略細微的凹
凸構造，直接
在耳朵內側塗
出陰影！

乍看之下，耳朵的構造很複雜，但其實凹
凸的程度並不明顯，只要輪廓線夠清楚，
應該就能畫得很像。建議大家以淡色線條
描繪凹凸構造較不明顯的部分。

先於耳輪內側塗出淡淡的陰影。耳朵
有一定的厚度，若以偏紅的顏色塗出
陰影，質感會比其他部位來得更加通
透。

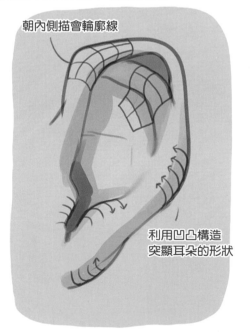

朝內側描會輪廓線

利用凹凸構造
突顯耳朵的形狀

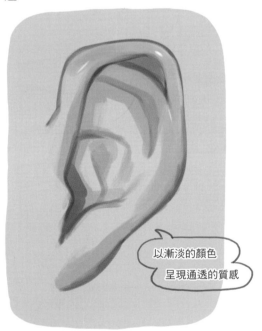

以漸淡的顏色
呈現通透的質感

相較於耳輪外側，內側的凹凸更加平
緩，所以可讓陰影從凹凸程度較明顯
的部位往較不明顯的部位延伸。

利用相同的方式勻開輪廓線的顏色，
就能畫出自然的凹凸構造。

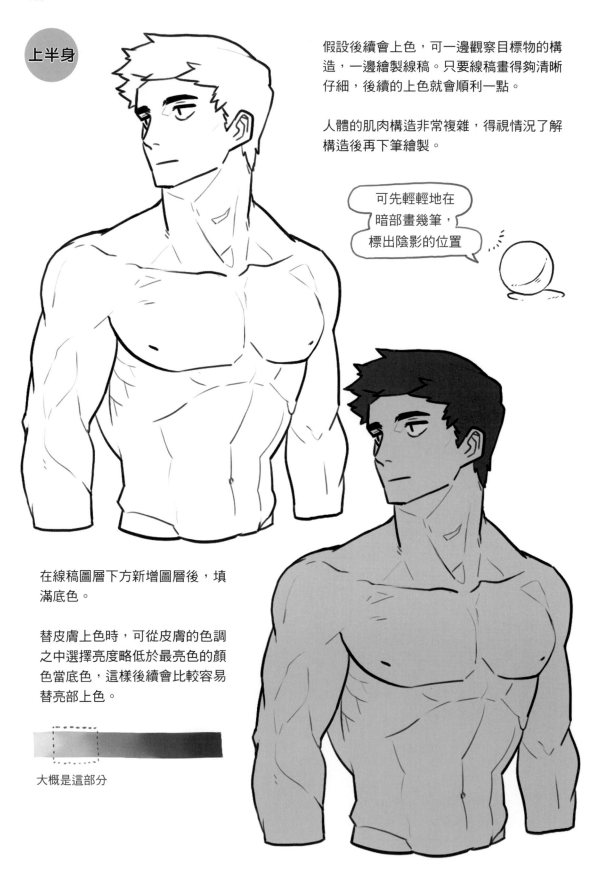

上半身

假設後續會上色，可一邊觀察目標物的構造，一邊繪製線稿。只要線稿畫得夠清晰仔細，後續的上色就會順利一點。

人體的肌肉構造非常複雜，得視情況了解構造後再下筆繪製。

可先輕輕地在暗部畫幾筆，標出陰影的位置

在線稿圖層下方新增圖層後，填滿底色。

替皮膚上色時，可從皮膚的色調之中選擇亮度略低於最亮色的顏色當底色，這樣後續會比較容易替亮部上色。

大概是這部分

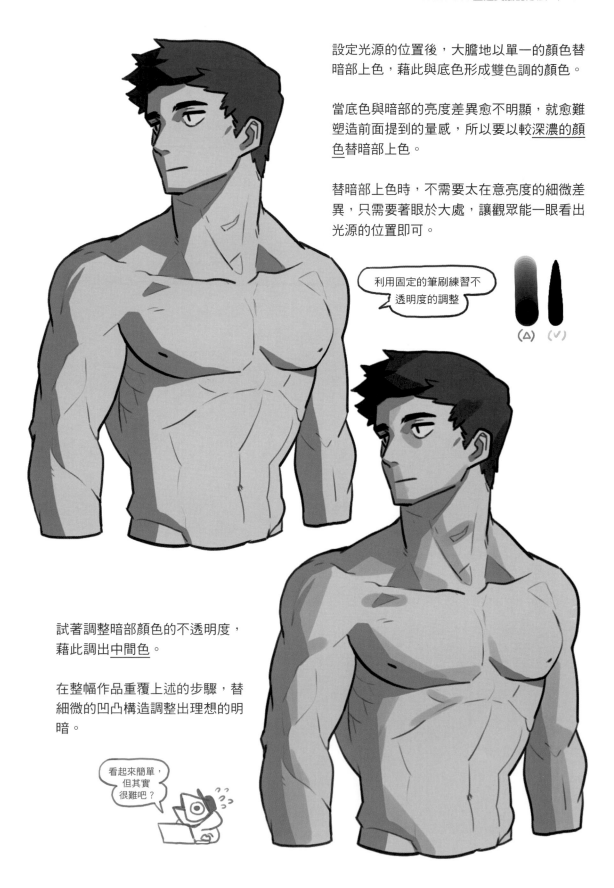

設定光源的位置後，大膽地以單一的顏色替暗部上色，藉此與底色形成雙色調的顏色。

當底色與暗部的亮度差異愈不明顯，就愈難塑造前面提到的量感，所以要以較深濃的顏色替暗部上色。

替暗部上色時，不需要太在意亮度的細微差異，只需要著眼於大處，讓觀眾能一眼看出光源的位置即可。

利用固定的筆刷練習不透明度的調整

（∆）　（∨）

試著調整暗部顏色的不透明度，藉此調出中間色。

在整幅作品重覆上述的步驟，替細微的凹凸構造調整出理想的明暗。

看起來簡單，但其實很難吧？

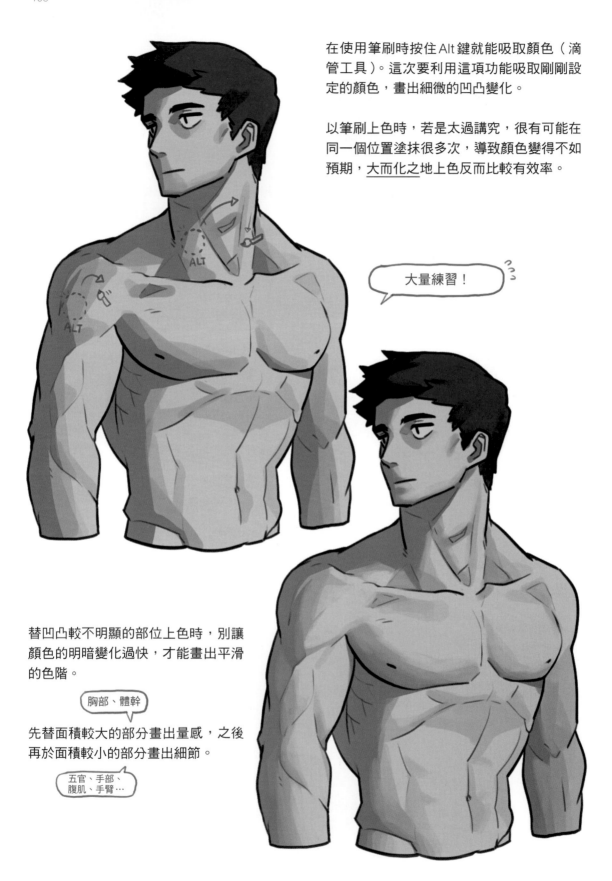

在使用筆刷時按住 Alt 鍵就能吸取顏色（滴管工具）。這次要利用這項功能吸取剛剛設定的顏色，畫出細微的凹凸變化。

以筆刷上色時，若是太過講究，很有可能在同一個位置塗抹很多次，導致顏色變得不如預期，大而化之地上色反而比較有效率。

大量練習！

替凹凸較不明顯的部位上色時，別讓顏色的明暗變化過快，才能畫出平滑的色階。

胸部、體幹

先替面積較大的部分畫出量感，之後再於面積較小的部分畫出細節。

五官、手部、腹肌、手臂…

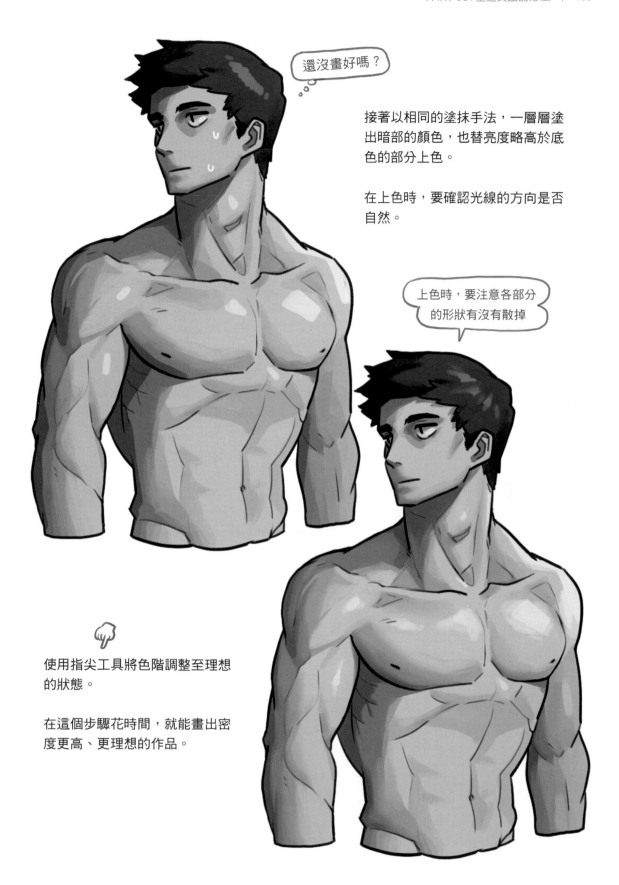

還沒畫好嗎？

接著以相同的塗抹手法，一層層塗出暗部的顏色，也替亮度略高於底色的部分上色。

在上色時，要確認光線的方向是否自然。

上色時，要注意各部分的形狀有沒有散掉

使用指尖工具將色階調整至理想的狀態。

在這個步驟花時間，就能畫出密度更高、更理想的作品。

當作品接近完成階段時，可試著調整飽和度，
讓色調變得更理想。

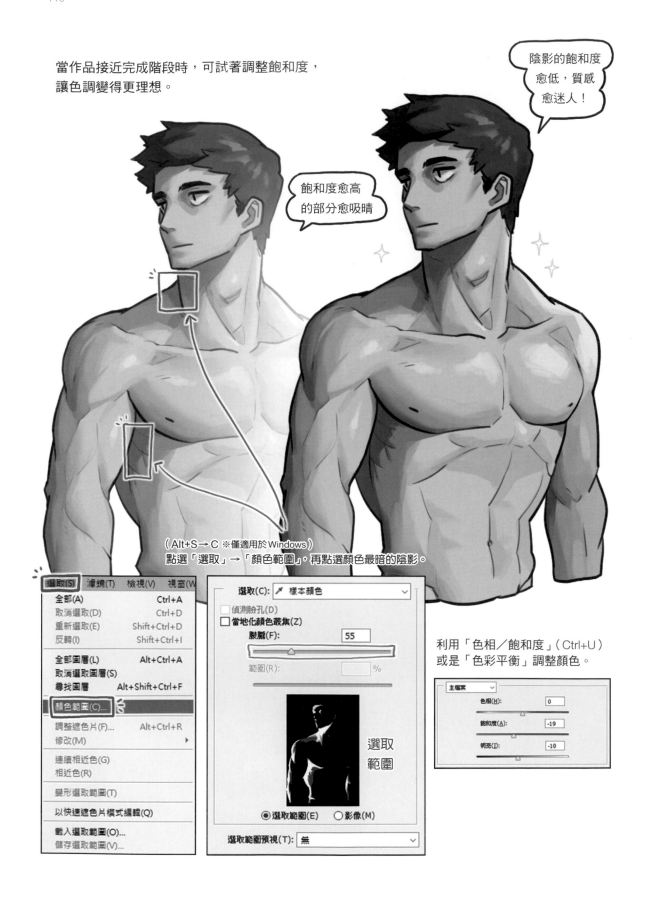

陰影的飽和度
愈低，質感
愈迷人！

飽和度愈高
的部分愈吸睛

（Alt+S→C ※僅適用於Windows）
點選「選取」→「顏色範圍」，再點選顏色最暗的陰影。

利用「色相／飽和度」（Ctrl+U）
或是「色彩平衡」調整顏色。

最後要替亮部上色，但千萬別弄巧成拙，讓亮部
變得太過搶眼，也可以擦掉過於明顯的線條，抹
去線稿的痕跡或是調整顏色。

鎖定透明像素，
就能快速修正線條！

也可追加反射光的區塊，
暗示有其他方向的光源存在

黑線太多會讓作品
看起來很平面

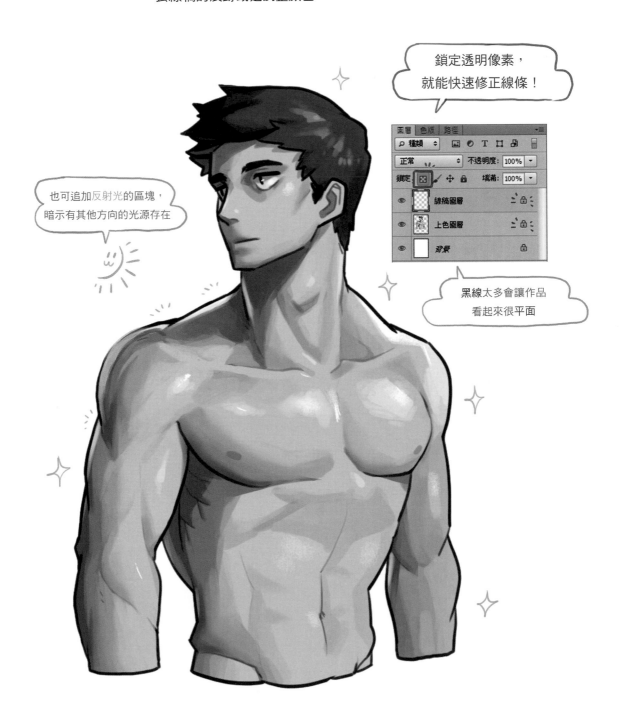

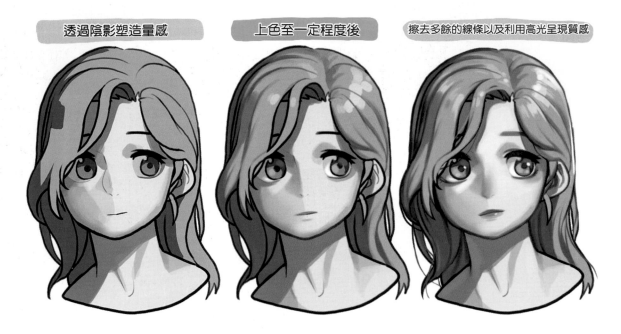

透過陰影塑造量感　　　上色至一定程度後　　　擦去多餘的線條以及利用高光呈現質感

較細微的人體構造也能依照剛剛替上半身上色的步驟與方法上色。
雖然本書是以皮膚的上色步驟與方法為例，
但其實後續介紹的各種材質幾乎都能以相同的步驟上色。

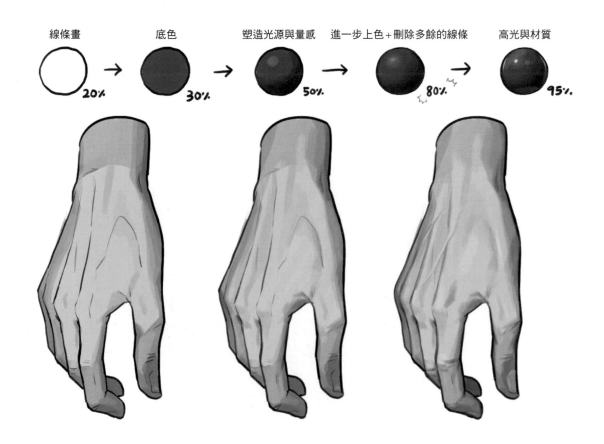

線條畫　　　　底色　　　　塑造光源與量感　　進一步上色＋刪除多餘的線條　　高光與材質
20%　　　　　30%　　　　　50%　　　　　　80%　　　　　　95%

一如前述，皮膚是無光澤的材質，但也因為透明度較低，所以才成為具代表性的 Layered 類型材質之一。

Layered 類型的材質會隨著透明度的變化而產生 SSS（Subsurface Scattering）現象。之後會於塑造質感的後半段說明（P136）說明如何透過上色呈現這種現象的方法，若想讓作品更臻完美與細緻，請大家務必參考這部分的說明。

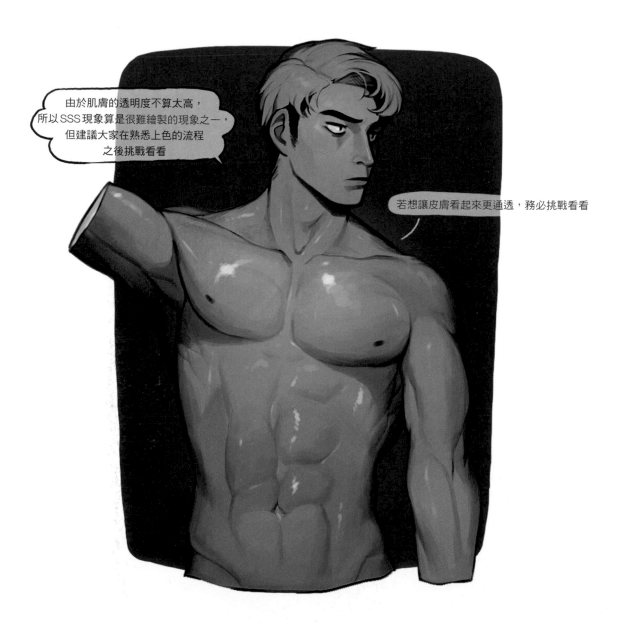

CHAPTER 02

頭髮

就實務而言，不太可能畫出每一根頭髮。

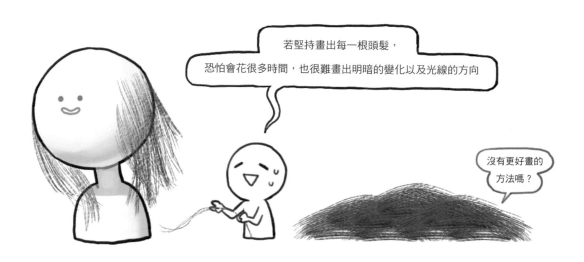

描繪頭髮與描繪其他物品的步驟其實差不多的，
主要是先掌握頭髮是由「很多根髮絲組成的特徵」，就能完美地替頭髮上色。

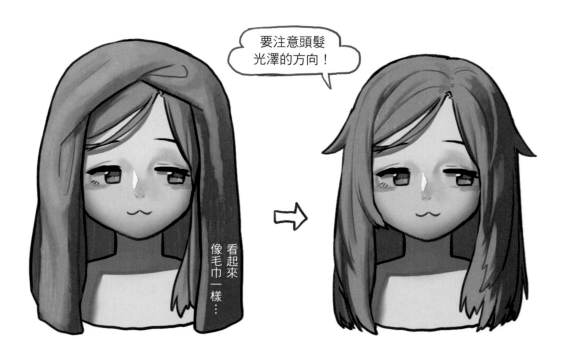

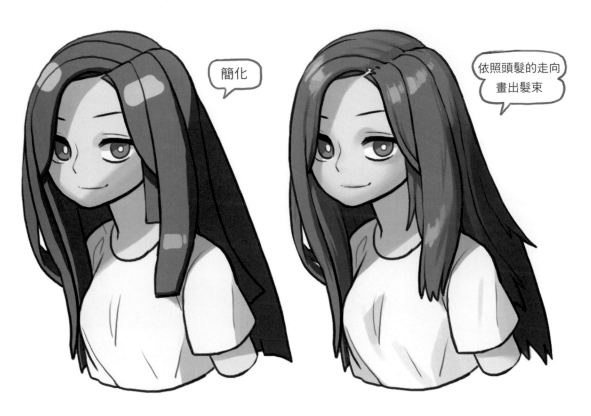

大致畫出頭髮的輪廓之後，替暗部與陰影上色，
以及畫出光線的方向與量感，最後再補繪細節。

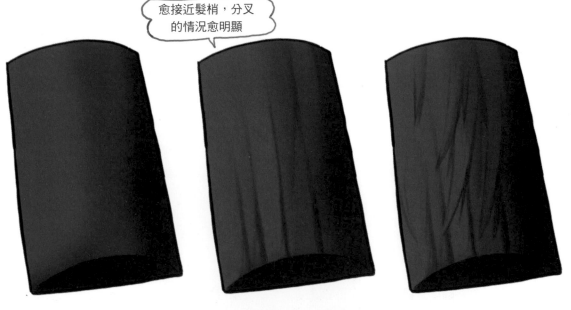

分出亮面與暗面。　　　　依照頭髮的走向畫出　　　　畫出髮束的分布，
　　　　　　　　　　　　凹凸的構造。　　　　　　　提升頭髮的完成度。

依照光線的方向替受光面
與高光的部分上色。

依照頭髮的走向畫出
髮束。

利用自訂的筆刷追加更
細膩的頭髮與質感。

也可以使用指尖工具

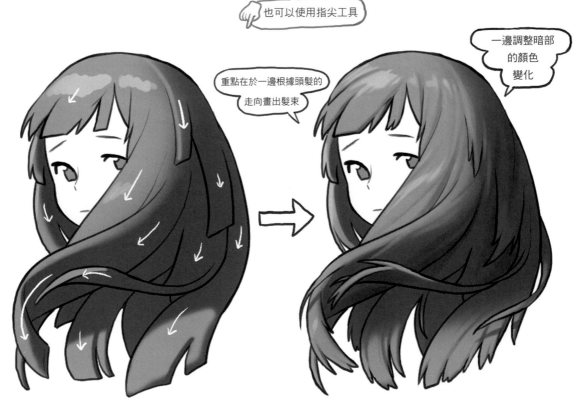

重點在於一邊根據頭髮的
走向畫出髮束

一邊調整暗部
的顏色
變化

（頭髮的走向）（光線的方向）

就算是隨風飄揚、變化多端的頭髮，只要先掌握走向與暗部再上色，也能輕鬆
地將頭髮分成不同的區塊上色。

假設畫的是短髮，可試著從髮旋的部分往外疊出一層層較輕盈的髮層，藉此畫出髮束，再以亮度不同的顏色上色。

是一層層堆疊的構造喲

要注意的是，別疊太多層

畫出

細節

暗部只需單純地上色就好 ♥

如果是大波浪髮，就只需要將上色的重點放在受光面或亮部，呈現頭髮的走向，不太需要畫出光線造成的陰影。

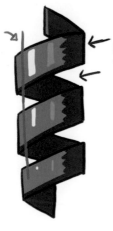

將重點放在亮部

針對暗部形成的位置上色

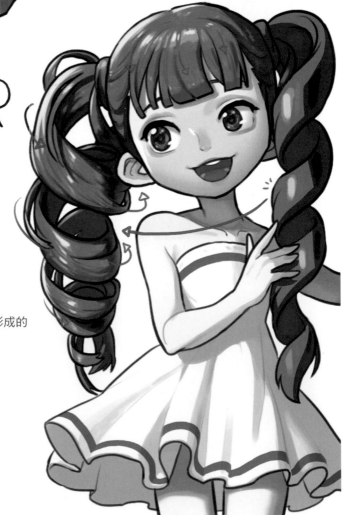

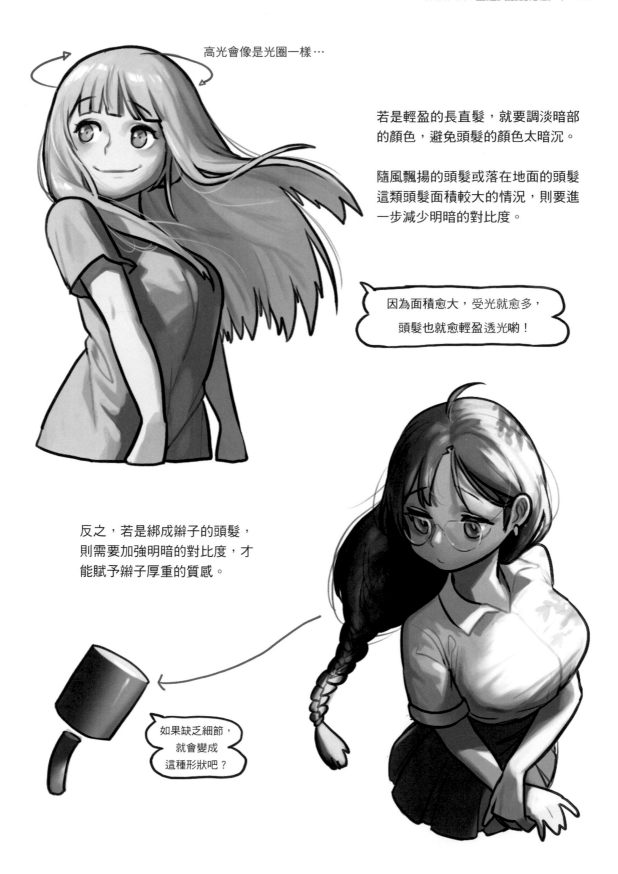

高光會像是光圈一樣…

若是輕盈的長直髮，就要調淡暗部的顏色，避免頭髮的顏色太暗沉。

隨風飄揚的頭髮或落在地面的頭髮這類頭髮面積較大的情況，則要進一步減少明暗的對比度。

因為面積愈大，受光就愈多，頭髮也就愈輕盈透光喲！

反之，若是綁成辮子的頭髮，則需要加強明暗的對比度，才能賦予辮子厚重的質感。

如果缺乏細節，就會變成這種形狀吧？

CHAPTER 03

衣服的皺褶

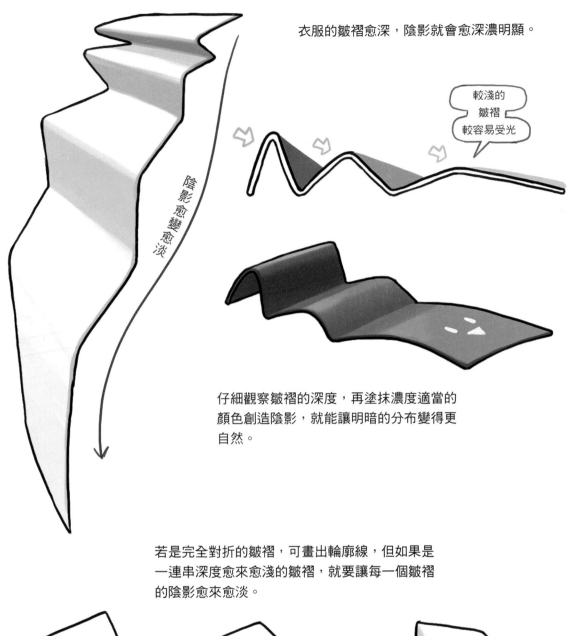

衣服的皺褶愈深，陰影就會愈深濃明顯。

較淺的
皺褶
較容易受光

仔細觀察皺褶的深度，再塗抹濃度適當的
顏色創造陰影，就能讓明暗的分布變得更
自然。

陰影愈變愈淡

若是完全對折的皺褶，可畫出輪廓線，但如果是
一連串深度愈來愈淺的皺褶，就要讓每一個皺褶
的陰影愈來愈淡。

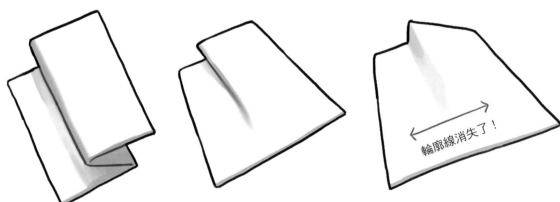

輪廓線消失了！

如果是掛在某處的布料,該「受力面」
不會出現較深的皺褶,所以陰影的顏色
也相對又淡又模糊。 →

反之,若是攤開的布料,皺褶就會不規
則分布,也會出現不同的深度。 →

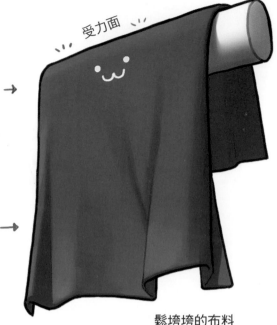

硬挺的布料

鬆垮垮的布料

不同的材質與皺褶的形狀,都有不同的深度,
所以陰影也會因為皺褶的深度而變濃或變淡。

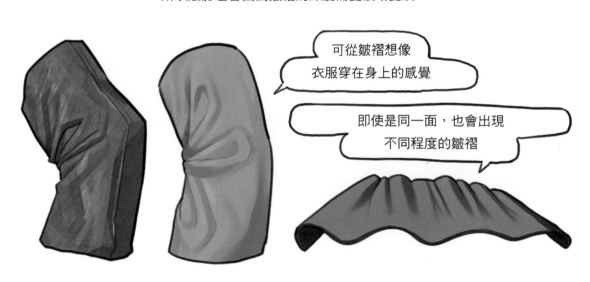

可從皺褶想像
衣服穿在身上的感覺

即使是同一面,也會出現
不同程度的皺褶

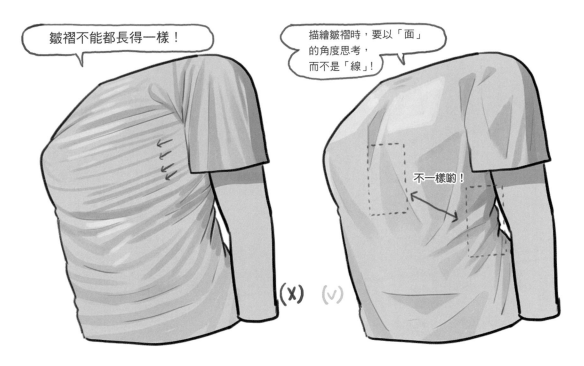

如果所有的皺褶都畫成一樣的形狀，或是一樣的明暗分布，
有些皺褶就會變得很多餘，也無法正確地呈現應有的量感。

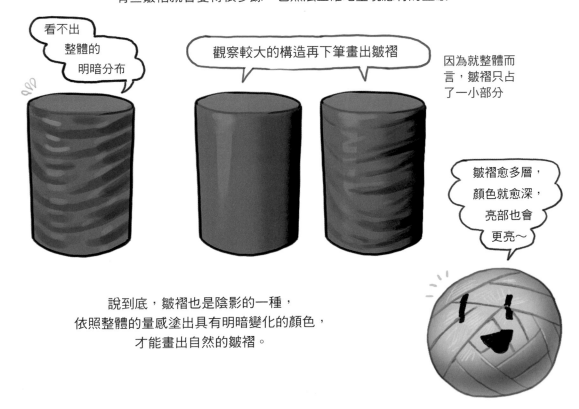

說到底，皺褶也是陰影的一種，
依照整體的量感塗出具有明暗變化的顏色，
才能畫出自然的皺褶。

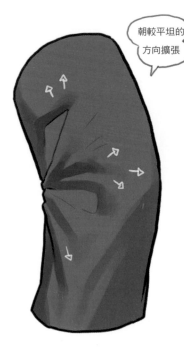

朝較平坦的
方向擴張

先畫出較深的皺褶

接著讓陰影慢慢地
往皺褶較淺的位置
擴散。

在大皺褶的周圍補
一些深度較淺的小
皺褶就算完成了。

朝較平坦的
方向擴張

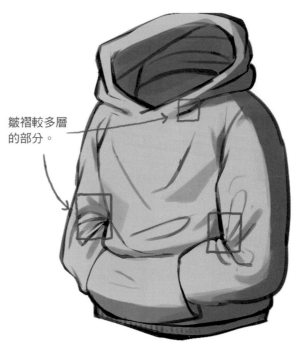

皺褶較多層
的部分。

先替衣服上色，畫出應有的
量感與陰影。

陰影要從最深的皺褶開始畫。

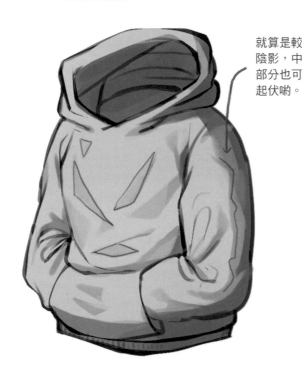

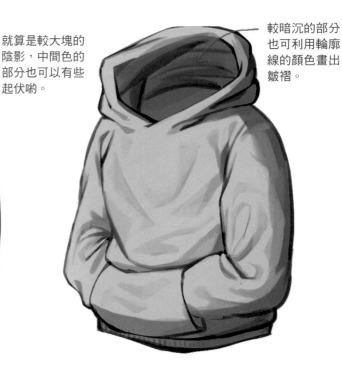

就算是較大塊的
陰影，中間色的
部分也可以有些
起伏喲。

較暗沉的部分
也可利用輪廓
線的顏色畫出
皺褶。

畫出小皺褶。以線條勾勒皺
褶的面，再讓皺褶的顏色朝
皺褶較淺的方向慢慢變亮。

盡可能消除皺褶的線條。務
必一再檢查整體的量感。

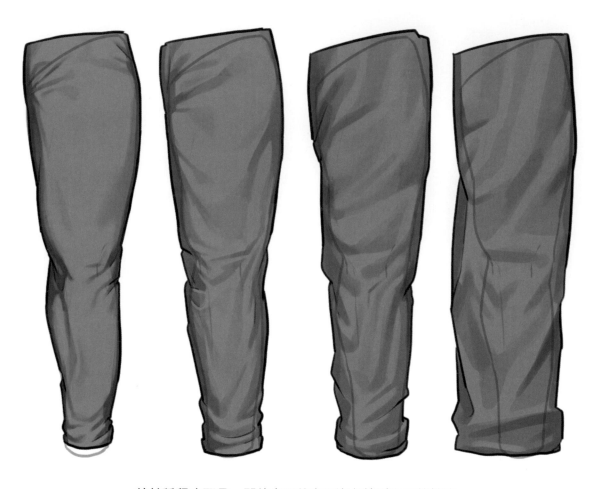

就某種程度而言，即使衣服的表面沒有特別明顯的紋路，
衣服的材質仍可透過皺褶的陰影大小或濃度呈現。

一開始
可能很花
時間

當材質受風
或是承受外力時，
皺褶的形狀當然
會跟著改變

順手之後

會覺得
很有趣喲！

與其記住制式的皺褶，
不如試著描繪各種合身的
服裝，這才是學習
描繪皺褶的
捷徑喲！

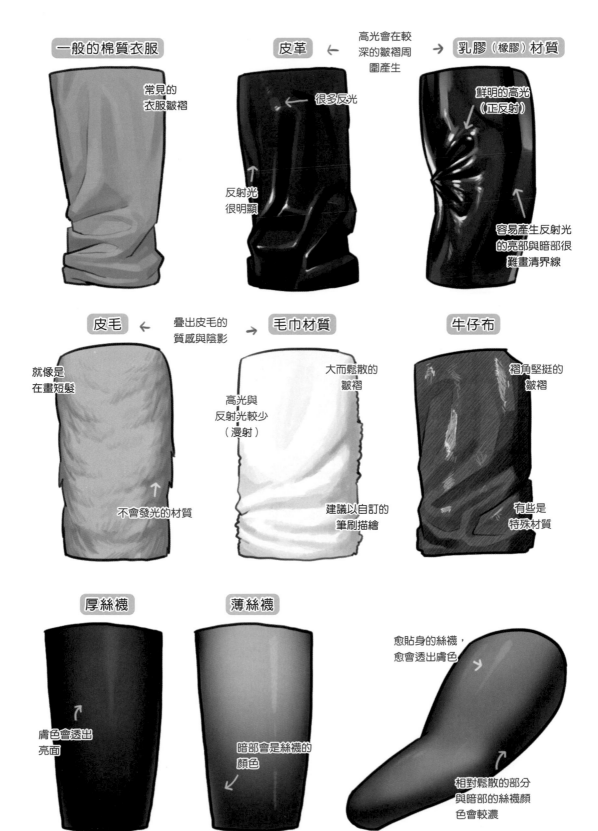

一般的棉質衣服

常見的
衣服皺褶

皮革 ← 高光會在較
深的皺褶周
圍產生

→ 乳膠（橡膠）材質

很多反光

鮮明的高光
（正反射）

反射光
很明顯

容易產生反射光
的亮部與暗部很
難畫清界線

皮毛 ← 疊出皮毛的
質感與陰影

→ 毛巾材質

牛仔布

就像是
在畫短髮

大而鬆散的
皺褶

褶角堅挺的
皺褶

高光與
反射光較少
（漫射）

不會發光的材質

建議以自訂的
筆刷描繪

有些是
特殊材質

厚絲襪

薄絲襪

膚色會透出
亮面

暗部會是絲襪的
顏色

愈貼身的絲襪，
愈會透出膚色

相對鬆散的部分
與暗部的絲襪顏
色會較濃

CHAPTER 04
其他

素描與線稿 完成度20%
一邊觀察目標物的形狀與構造，一邊完成線稿。

底色的搭配 30%
適當地替目標物上色。

這部分算是數位作畫例行的步驟。只要了解本書前半段介紹的光線與材質，應該能輕鬆地畫出各種物品。

物品表面的質感可於上色作業的後半段塑造。本章要帶著大家畫幾種具代表性的材質，以及觀察這些材質有什麼特徵。

光線的方向與量感 50%
依照光源的位置塗出亮部與暗部。

替不同的材質塑造不同的質感，可讓作品的完成度提高至極限

線條的處理與描寫 80%
畫出目標物的細節。

塑造質感 95%
根據目標物的材質畫出高光與反光的部分。

只要學會一些技巧，就能隨心所欲地將目標物畫成不同材質的物品喲

我最喜歡這道步驟了

荷葉邊

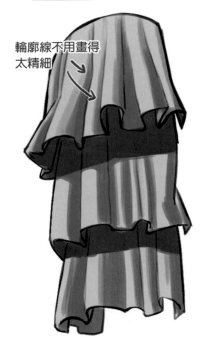

輪廓線不用畫得太精細

由於荷葉邊有許多輕飄飄的下擺，如果花太多心思在這部分，反而會讓結構變得很複雜。

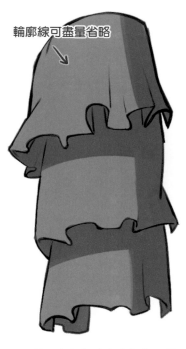

輪廓線可盡量省略

利用中間色塗出底色後，再塗出每個區塊的暗部與較深的皺褶的陰影。

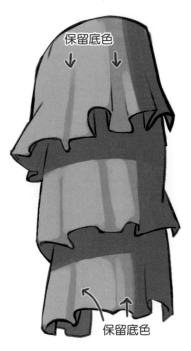

保留底色

保留底色

將直接受光的部分塗成亮部。

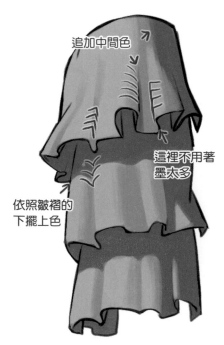

追加中間色

這裡不用著墨太多

依照皺褶的下擺上色

根據皺褶的下擺狀態追加中間色。較淺的皺褶可利用這個中間色描繪下擺的部分。

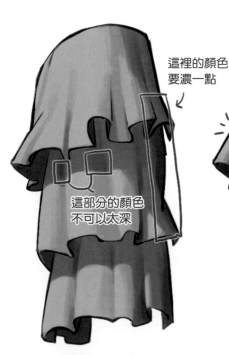

這裡的顏色要濃一點

這部分的顏色不可以太深

利用稍微暗沉的顏色替陰影區塊的內部畫出下擺的部分。

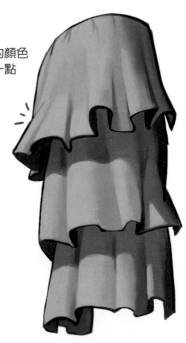

一邊描繪細節，一邊追加小皺褶與亮部。

毛茸茸的材質

描繪線條時,要稍微注意毛的長度與方向。

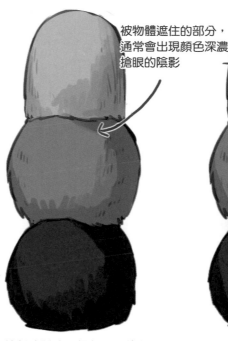

被物體遮住的部分,通常會出現顏色深濃搶眼的陰影

繪製陰影時,顏色可以稍微雜亂一點,因為雜亂一點才自然。

利用與輪廓線相近的顏色在外側畫出淡淡的陰影。

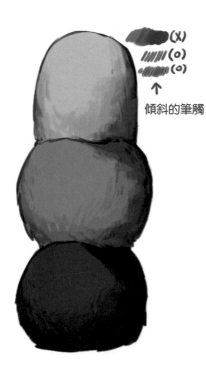

(X)
(o)
(o)
↑
傾斜的筆觸

縮小筆刷,再以傾斜的筆觸慢慢畫出明暗的變化。此時的重點在於維護整體的量感。

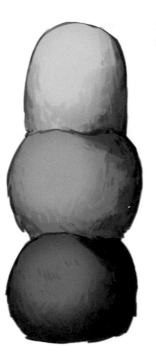

以「柔光」混合模式讓光源的顏色與目標物的顏色混合後,就能充分呈現漫射之下的質感。

堆疊傾斜的筆觸…

以傾斜的筆觸在各區塊畫出似有若無的細毛。

皮製盒子

若能在畫線稿的時候，畫出皮革的厚度，質感會更加真實。

由於皮革有一定的厚度，所以與暗部銜接的轉角要畫得鈍一點。

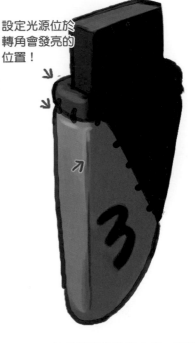

設定光源位於轉角會發亮的位置！

接著替轉角畫出亮部。要注意的是，別不小心畫得太鮮明。

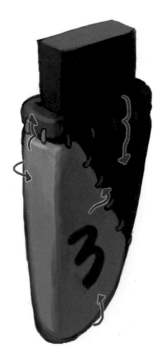

與輪廓線連接的部分以及縫線周圍的凹凸構造也要畫出厚度。

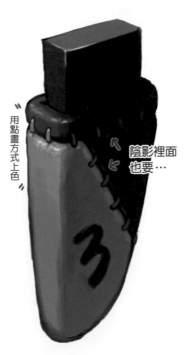

用點畫方式上色

陰影裡面也要…

像是以小筆刷在畫布點畫般上色，呈現亮部的質感。

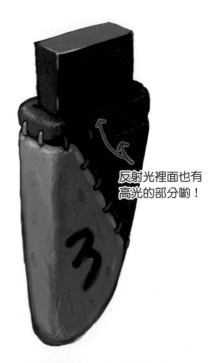

反射光裡面也有高光的部分喲！

畫出面積略大、顏色略亮的反射光。若能畫出刮傷，就能塑造更逼真的質感。

皮衣外套

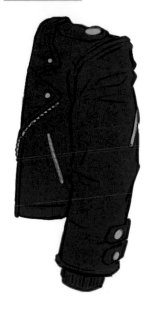

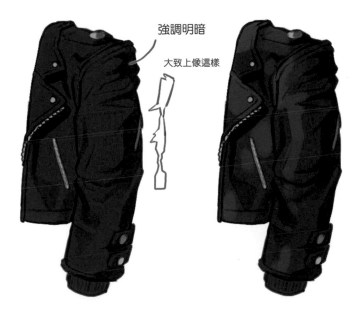

強調明暗

大致上像這樣

整體以暗灰色配色。

利用接近黑色的顏色塗出陰影，記得把皺褶畫得挺一點。可利用陰影的位置強調皺褶的深淺。

根據光線的方向以及皺褶的深淺畫出亮部，也要讓亮部跟皺褶一樣挺。

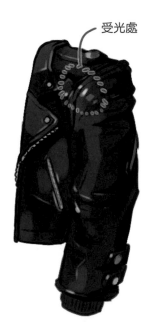

受光處

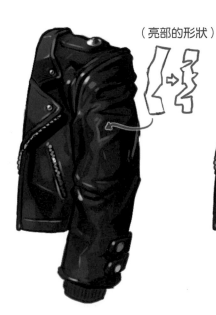

（亮部的形狀）

在受光面，也就是隆起的部分以及深皺褶的圓角處畫出高光。

描繪小皺褶的隆起處。進一步強調隆起處的亮部與陰影的形狀。

在陰影區塊塗出明亮的反光，藉此塑造量感。

金屬護手

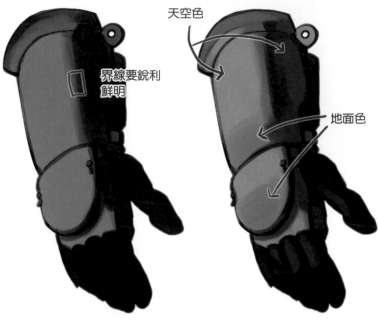

天空色

界線要銳利鮮明

地面色

金屬會有許多反光的部分，所以算是不用在原有色有太多著墨的目標物。

在非受光面的部分畫出深濃的陰影。

將來自天空或周圍物品的反射光畫成亮部。如果是表面光澤沒那麼鮮明的金屬材質，之後就不需要再處理亮部的顏色。

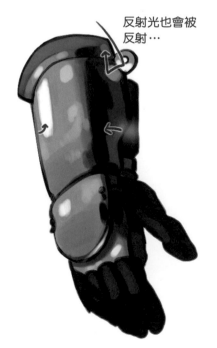

反射光也會被反射…

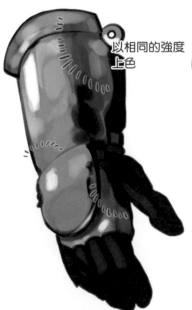

以相同的強度上色

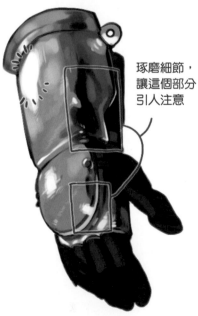

琢磨細節，讓這個部分引人注意

畫出鮮明的高光，明確標出光源的位置。高光愈明亮，暗部的顏色就要愈暗。

畫出鮮明的反射光。反射光會比高光暗一點，面積也會大一點。

追加高光與陰影的部分，讓亮部與暗部形成明顯的對比，藉此吸引觀眾的目光。

機器人

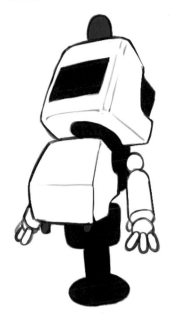

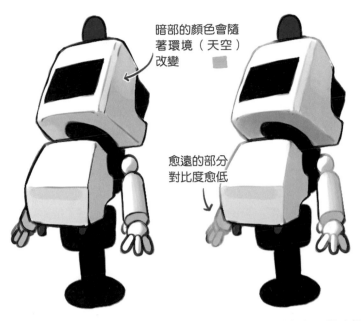

暗部的顏色會隨著環境（天空）改變

愈遠的部分對比度愈低

由於裝飾的構造會讓上色作業變得困難，所以在繪製線稿的時候，可以先省略細節或是裝飾。

假設畫的是白色的機器人，可將暗部稍微畫亮一點，但記得讓「稍微暗一點」的部分與「最暗」的部分有明顯的明暗落差。

低調的輪廓線顏色可與暗部融為一體。

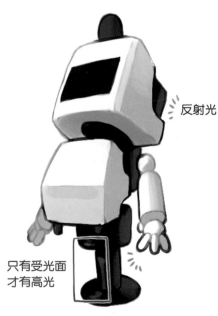

反射光

只有受光面才有高光

塗上比輪廓線還淡的顏色

MEDICA

顏色暗淡的金屬可利用反射光與高光塑造量感。

一邊補繪細節，一邊追加不起眼的凹凸構造。

追加平面的裝飾以及細節的色階變化。此時不用太過追求精細。

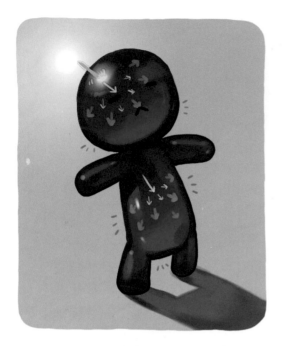

何謂Subsurface Scattering？
次表面　　　散射

光線穿過透明或半透明材質（Layered材質：P57）的表面後，在內部擴散，讓透明或半透明材質變亮的現象。

假設光線在內部不規則反射，暗部通常會變亮。
許多材質都有這類現象，但人體的皮膚可說是最具代表性的例子。

暗部變亮，內部的顏色透出來

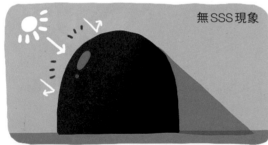

無SSS現象

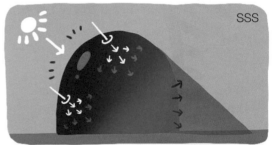

SSS

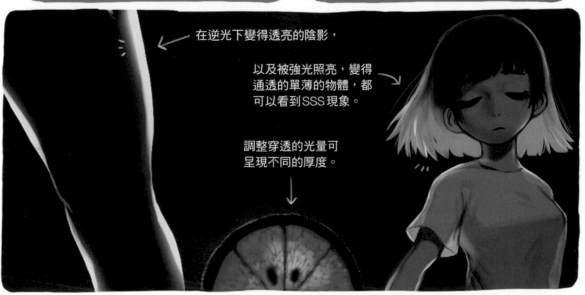

在逆光下變得透亮的陰影，

以及被強光照亮，變得通透的單薄的物體，都可以看到SSS現象。

調整穿透的光量可呈現不同的厚度。

果凍

另一個足以代表 Layered 材質的範例就是果凍。

先以濃度略高於原有色的顏色替目標物塗出底色。

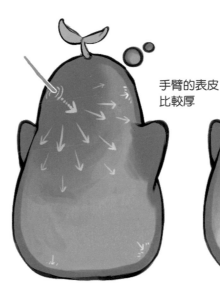

手臂的表皮比較厚

表皮愈薄、愈透明的部分，顏色就愈亮。光線不會穿透表皮較厚的部分，所以這部分的顏色會比較暗沉。

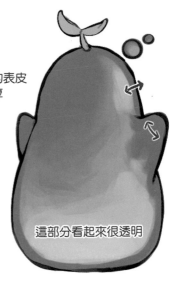

這部分看起來很透明

一旦顏色變亮，飽和度也會跟著提高。

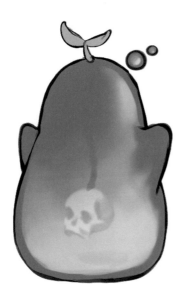

畫出骷髏頭之後，利用綠色塗出陰影，呈現在肚子裡面隱約浮現的質感。

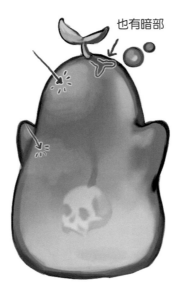

也有暗部

繪製表面的亮部。新增圖層後，將混合模式設定為「濾色」，更能突顯亮部。

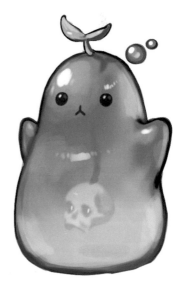

在表面繪製高光與反射光的部分，塑造量感與質感。

寶石（礦物）

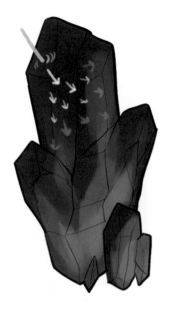

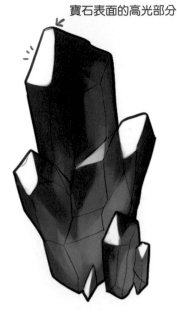

寶石表面的高光部分

繪製構造較為複雜的目標物之際，可先利用線條勾勒出立體的構造再上色。

寶石的顏色會因為 SSS 現象而改變。

當目標物的構造比較複雜時，可先從高光的部分上色。

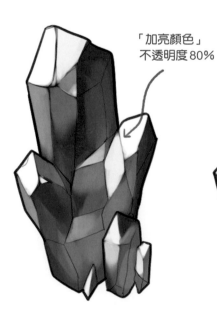

「加亮顏色」
不透明度80%

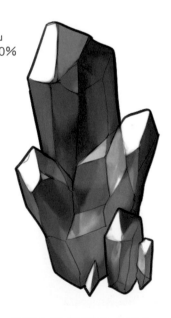

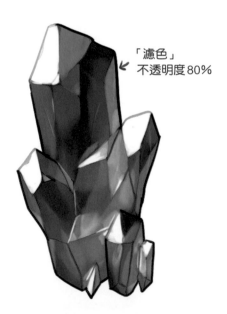

「濾色」
不透明度80%

新增圖層，再以光源的顏色塗出亮部。

將混合模式設定為「濾色」或「加亮顏色」。可利用不透明度調整混合的程度。

反射光的部分也可利用4～5的步驟完成。之後可擦掉多餘的線條或是調整顏色。

眼睛

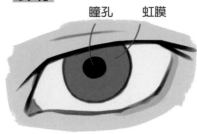

瞳孔　　虹膜

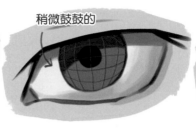

稍微鼓鼓的

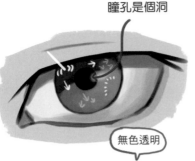

瞳孔是個洞

無色透明

眼睛的顏色其實是虹膜的顏色。

由於眼球是球體，所以要畫出暗部，也要畫出眼皮的陰影。

包覆瞳孔與虹膜的角膜是一層透明膜，所以會出現 SSS 現象，虹膜也會因此變亮。

接著是繪製虹膜。眼睛的形狀會隨著虹膜改變。

利用高光與反射光塑造表面的質感。

也可根據睫毛的多寡增加陰影。

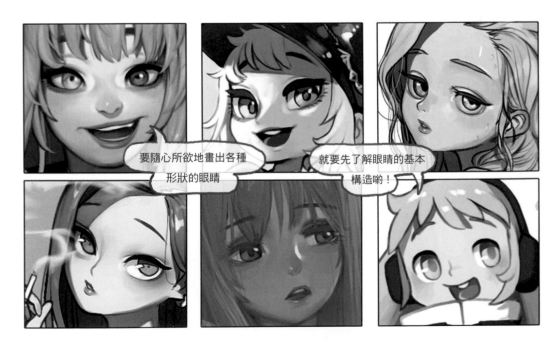

要隨心所欲地畫出各種形狀的眼睛

就要先了解眼睛的基本構造喲！

要畫出美麗與充滿個性的眼睛，最好在參考漫畫或插畫之前，
先了解光線與陰影的基本畫法。

PART 07

善用數位
功能

CHAPTER 01

影像的後製
與效果

影像後製沒有標準答案。透過各種功能繪製
線稿，讓線稿接近想像中的完成圖，以及替
作品營造理想的氛圍，就是所謂的影像後製
作業。

但是別調整過頭，以免適得其反喲！

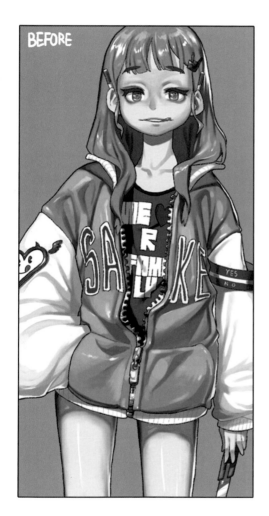
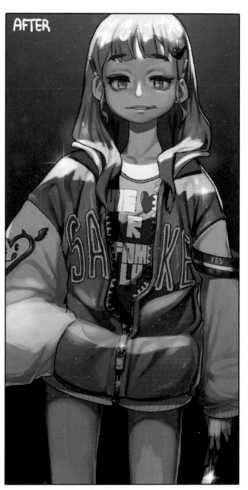

這一節要根據個人的經驗介紹調整影像明暗的方法，也要介
紹製造閃亮亮的光芒與煙霧的特效。大家抱著輕鬆的心情閱
讀這節內容之餘，若能從中找到需要的技巧，務必試著在自
己的作品應用看看喲。

調整顏色的明暗

要調亮或調暗顏色時，通常會使用「曲線」或「色階」這兩項功能。
這兩項功能都可調整顏色最亮、最暗的部分與中間色調的亮度。

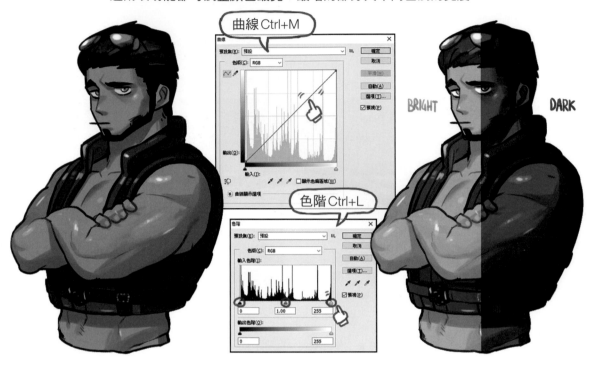

這些功能的操作都很簡單，直接使用看看應該就能學會。

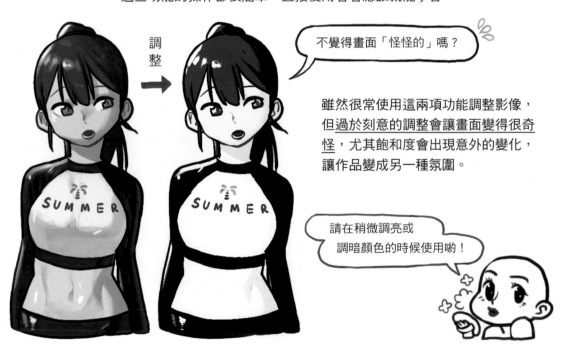

不覺得畫面「怪怪的」嗎？

雖然很常使用這兩項功能調整影像，
但過於刻意的調整會讓畫面變得很奇
怪，尤其飽和度會出現意外的變化，
讓作品變成另一種氛圍。

請在稍微調亮或
調暗顏色的時候使用喲！

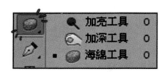

可使用加亮、加深、海綿這三項工具塗抹需要調整的部分。

加亮顏色

加深顏色

海綿

也可以調高飽和度

變得更亮更搶眼。

變得更暗。

調整飽和度。

使用快速遮色片功能可利用筆刷指定要調整的範圍。

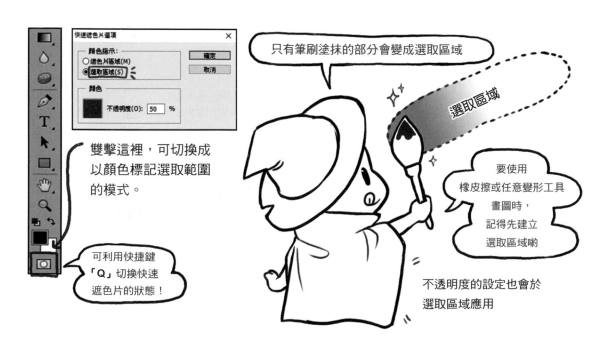

雙擊這裡，可切換成
以顏色標記選取範圍
的模式。

可利用快捷鍵
「Q」切換快速
遮色片的狀態！

只有筆刷塗抹的部分會變成選取區域

選取區域

要使用
橡皮擦或任意變形工具
畫圖時，
記得先建立
選取區域喲

不透明度的設定也會於
選取區域應用

營造空間感

為了利用透視感替作品創造無限的空間感,可先切換成快速遮色片模式,再從
遠景往近景塗色,建立需要的選取範圍,再於這個選取範圍套用模糊濾鏡,就
能利用對焦清晰的部分與模糊的背景創造<u>猶如相機拍攝</u>的虛化效果。

> 畫好之後再套用這類效果

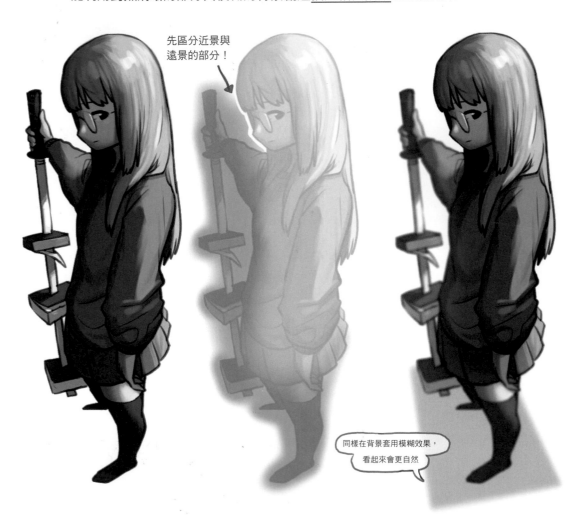

先區分近景與
遠景的部分!

同樣在背景套用模糊效果,
看起來會更自然

高角度(俯瞰)的畫面。

切換成快速遮色片模式之後,利用筆刷工具從遠景處開始上色。由於筆刷的不透明度也會套用在選取範圍裡,所以最好使用邊緣自然柔化的柔邊筆刷,塗出理想的選取範圍。

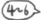

從選單點選「濾鏡」→「模糊」,再選擇「高斯模糊」或「鏡頭模糊」效果,就能套用恰到好處的模糊效果。若能進一步調整飽和度與明度,就能營造更明顯的景深。

修正形狀

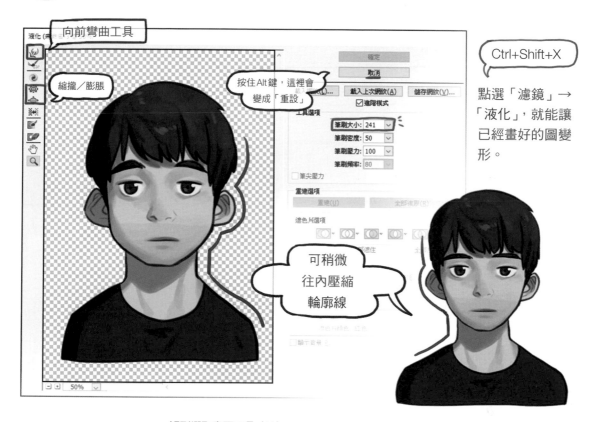

向前彎曲工具

縮攏／膨脹

按住Alt鍵，這裡會變成「重設」

Ctrl+Shift+X

點選「濾鏡」→「液化」，就能讓已經畫好的圖變形。

可稍微往內壓縮輪廓線

矩形選取畫面工具（M）
套索工具（L）

利用選取工具選取特定部位後，點選「濾鏡」→「扭曲」→「魚眼效果」可讓形狀變得<u>立體</u>一點。

調降％的值就會縮小

+20%　-20%

增加％的值就會放大

調整完畢後，修整一下不平整的邊緣

修整！

合成衣服的圖案

顏色明顯不同的圖案很難畫喲

衣服表面的淡色圖案可利用混合模式追加。

將H／S的值調成0，
只透過調整B的值繪製圖案，
再將圖層的混合模式調整為
「柔光」之後

以明度50%
為基準，
讓亮色更亮

明度
80%

明度 **50**%

明度
20%

讓暗色
更暗

要注意的是飽和度會變高！

作品完成後，很難合成
需要特殊條件才能
合成的華麗圖案，
如果硬要合成，
反而會弄巧成拙，
有損作品的完成度！

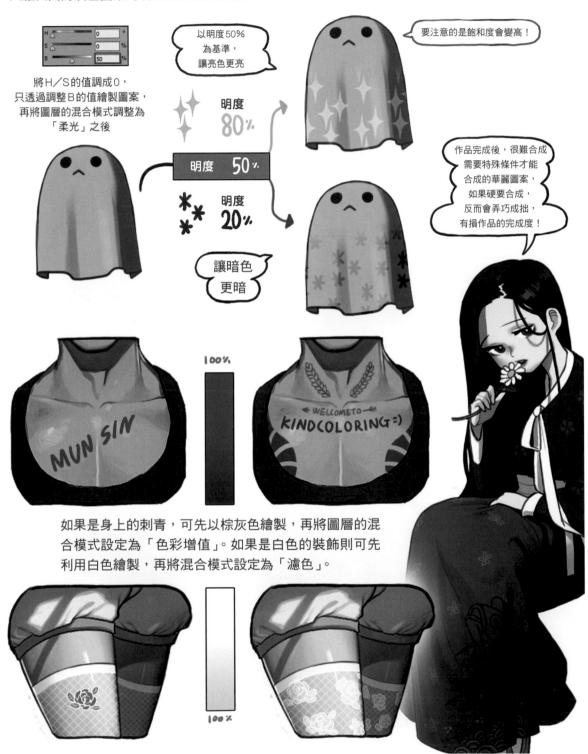

如果是身上的刺青，可先以棕灰色繪製，再將圖層的混
合模式設定為「色彩增值」。如果是白色的裝飾則可先
利用白色繪製，再將混合模式設定為「濾色」。

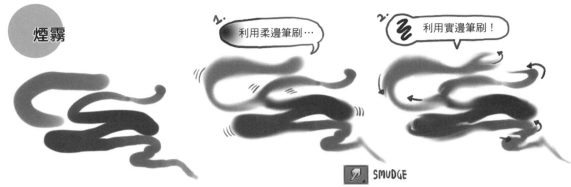

煙霧

1. 利用柔邊筆刷…

2. 利用實邊筆刷！

SMUDGE

煙霧可先利用筆刷畫出形狀，再利用指尖工具勻開。

新增圖層後，先利用柔邊筆刷繪製其他形狀的煙霧，再利用指尖工具調整形狀，最後再調整不透明度。

以煙霧的位置為基準，在周邊散布一些灰塵或顆粒。

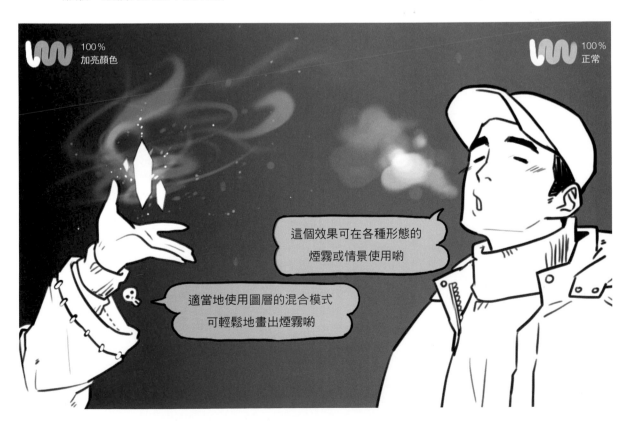

閃光

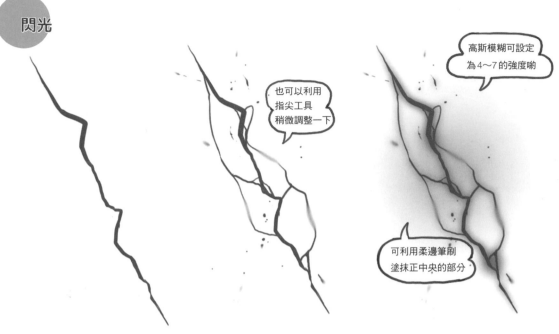

這次要繪製的是不規則扭曲的線條，而且線條本身的粗細也有明顯的強弱。

追加分叉，呈現閃光瞬間爆發的質感。可將這個圖層當成原始圖層。

複製圖層後，在複製的圖層套用「濾鏡」→「模糊」→「高斯模糊」效果。

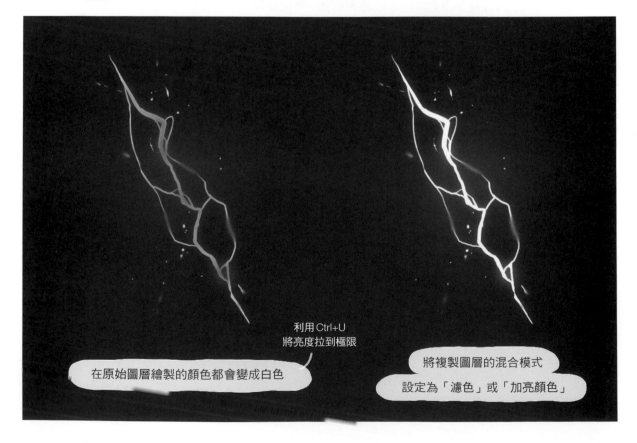

調整複製圖層的顏色之後，
可畫出各種顏色的閃光。

混入各種顏色的
範例

除了閃光之外，灰塵或螢火蟲的光以及其他在黑暗之中
發光的物體，都可利用這種方式繪製。

閃亮亮

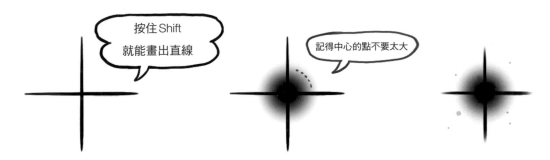

先在透明圖層以筆刷工
具畫出黑色十字線。

接著換成柔邊筆刷，再
點選十字線的中央處。

讓十字線的末端變得模
糊後，畫出2～3個極
小的光點。

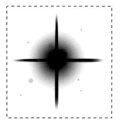

以套索工具或矩形選取畫面工具選取十字線，再點
選「編輯」→「定義筆刷預設集」，將剛剛繪製的
圖案新增為筆刷，再替這個筆刷命名。

接著在筆刷模式按下滑鼠右
鍵，確定剛剛的形狀已新增
為筆刷。

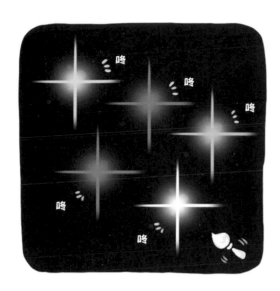

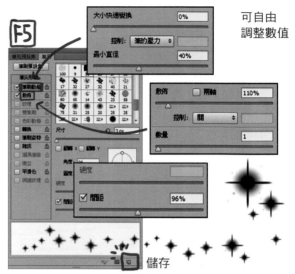

閃亮筆刷除了形狀之外,其餘的設定與「一般筆刷」相同,所以可像是蓋章般,在需要閃光的位置配置閃光。

將筆刷設定成連續配置閃光的模式,再儲存為特殊筆刷,就能快速追加單純的特效。

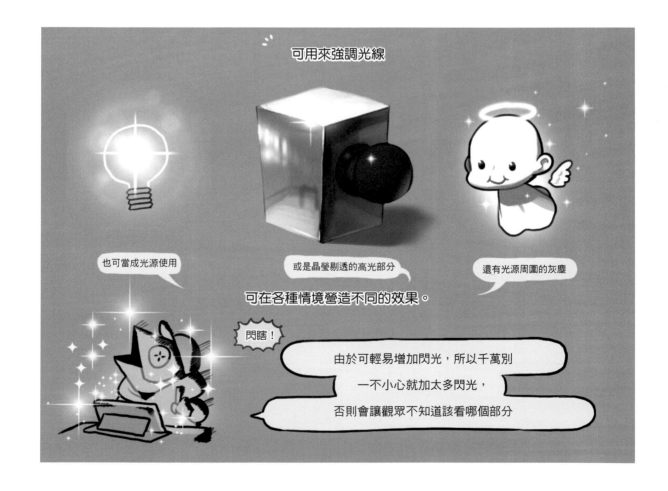

PART 08

繪製過程

CHAPTER 01

上色的基本：
魔像

在挑戰構圖複雜的插圖之前，可先練習描繪構造簡單的
目標物，從中學習數位上色的技巧。

就算要繪製的目標物很簡單，但只要作畫時不夠投入，
就很可能在繪製複雜的插圖時，萌生「差不多畫到這樣
就夠了」的想法，最終半途而廢。
請大家在練習的過程中，<u>不斷地要求自己畫到最好，讓
作品的完成度愈來愈高。</u>

一開始先從目標物的大塊面積下筆。先利用淡淡的半透
明線條描繪出亮部與暗部，後續的上色就會輕鬆一點。

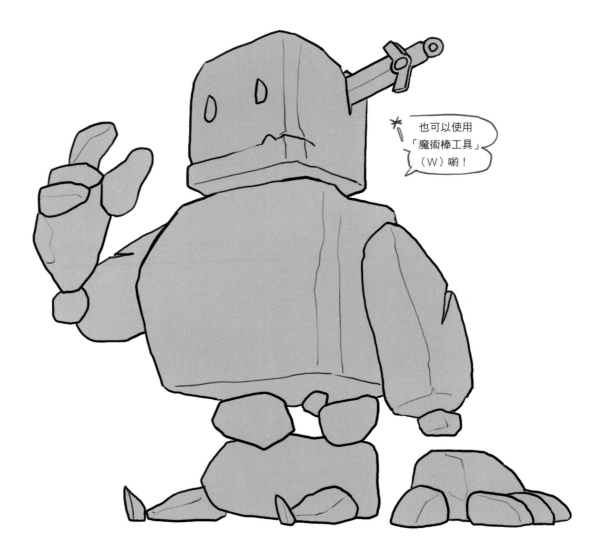

在線稿圖層底下新增圖層,再於新圖層上色。基本上會使用筆刷工具上色,也會盡可能不要塗出線稿的部分,不過另一種做法是先利用「魔術棒工具」(W)點選目標物外側的範圍,接著點選「選取」選單,再點選「修改」→「擴張」(快捷鍵為 Alt + S→M→E,僅 Windows 適用),接著反轉選取範圍(Shift + Ctrl +I),替目標物建立選取範圍之後再上色。

要注意的是,底色不能是太過鮮明的顏色,上色完成後,請啟用「鎖定透明像素」的功能。

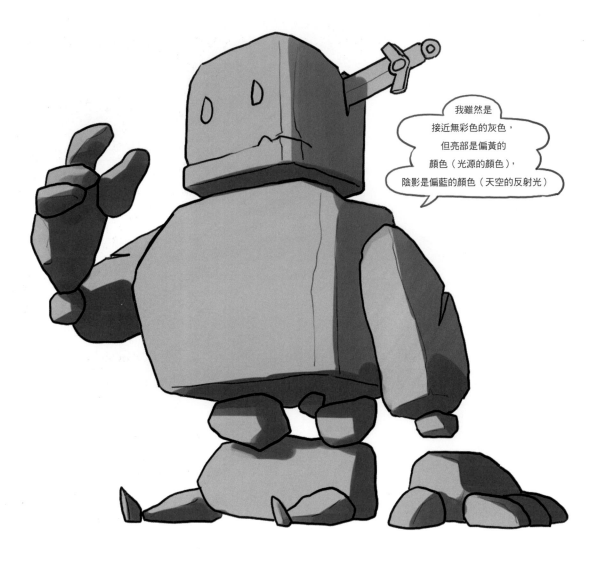

我雖然是
接近無彩色的灰色，
但亮部是偏黃的
顏色（光源的顏色），
陰影是偏藍的顏色（天空的反射光）

接著要利用大筆刷塗出顏色深濃的陰影。由於這是要塗
出背光面的步驟，所以不用太過在意細節，而是要透過
顏色提示光線的方向。

相較於其他步驟，這個步驟比較不花時間，畫法也比較
自由。可試著將陰影的顏色調成比想像中的顏色更深
1.5倍的顏色。

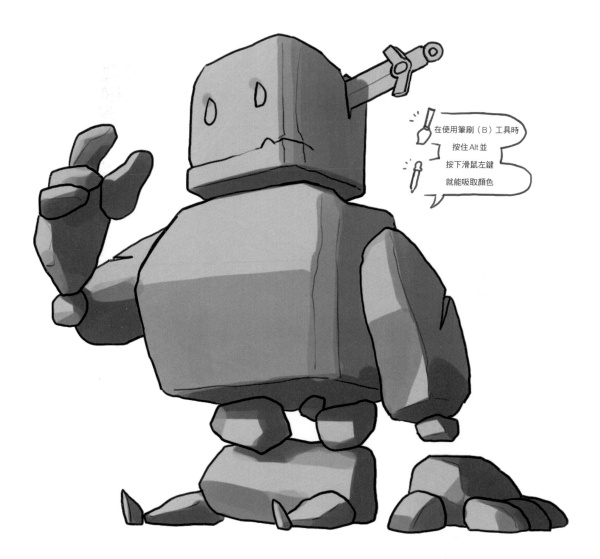

在使用筆刷（B）工具時
按住 Alt 並
按下滑鼠左鍵
就能吸取顏色

利用滴管工具（Alt+ 滑鼠左鍵）點選陰影，吸取陰影的
顏色，再於亮部與暗部的分界處塗抹。（與 P 36～37 的
方法相同）
角度較為平緩的分界處可利用大筆刷塗抹，角度較為尖
銳的分界處則可利用小筆刷塗抹。

這個步驟可塑造目標物的形狀與量感。

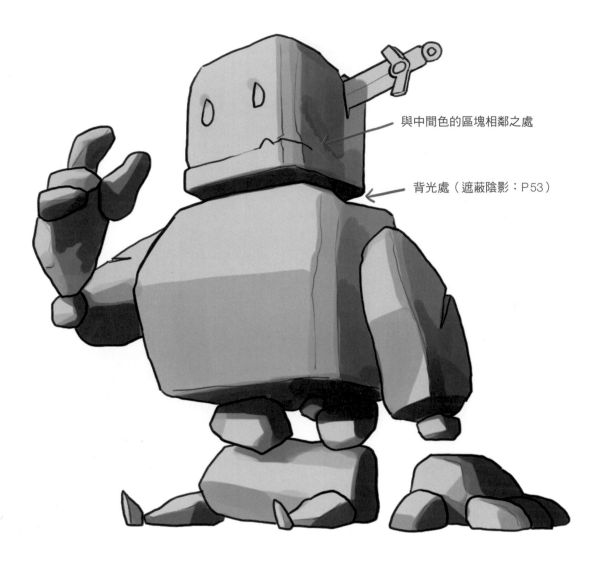

與中間色的區塊相鄰之處

背光處（遮蔽陰影：P53）

接著要畫出最暗的陰影。上色時，要特別注意光源的位置。一開始可先在目標物的下方背光處塗抹整幅作品之中最暗的顏色，接著可在中間色的區塊以及暗部的銜接處塗抹，藉此與前景處的顏色形成對比，也讓前景處的顏色更加突出（愈遠的部位，對比度會愈低）。

受光面要以較明亮的顏色上色。石頭材質的特徵在於表面很乾燥,不會出現高光,所以不能使用太亮的顏色上色,否則會顯得很不自然。

替亮部上色之後,沒有線條也能看出整體的形狀,所以可一邊上色,一邊擦掉多餘的線條。

接著要利用中型筆刷上色。在描繪表面的細節時，可一邊塗出色塊，一邊調亮色階，畫出具體的形狀。

為了畫出凹凸的表面，可多畫幾處轉角較為尖銳的中間色色塊。接著觀察整體的陰影，再替需要調深顏色的遮蔽陰影上色。

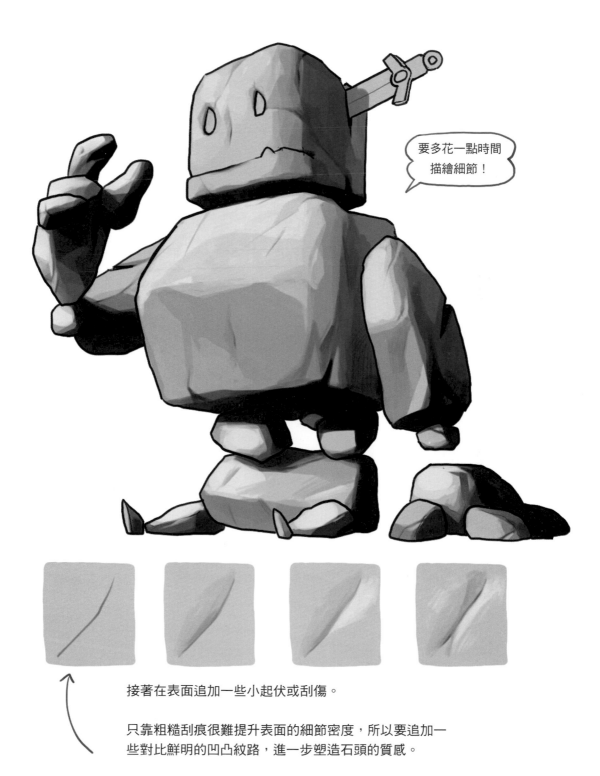

要多花一點時間
描繪細節！

接著在表面追加一些小起伏或刮傷。

只靠粗糙刮痕很難提升表面的細節密度，所以要追加一
些對比鮮明的凹凸紋路，進一步塑造石頭的質感。

也可以先畫這個部分！

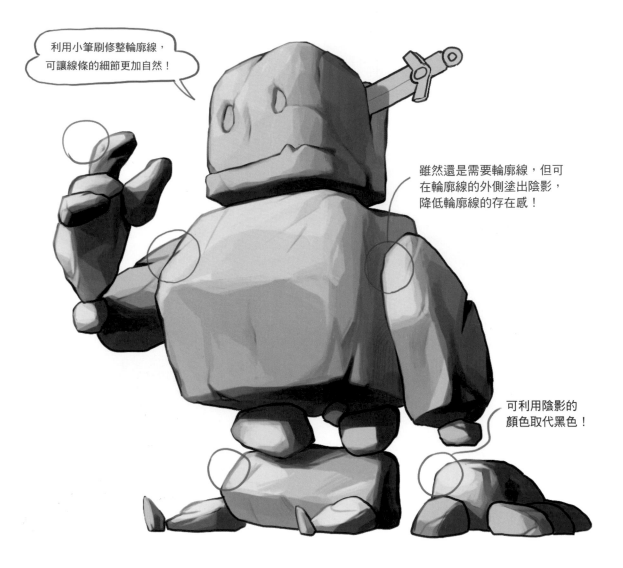

利用小筆刷修整輪廓線，
可讓線條的細節更加自然！

雖然還是需要輪廓線，但可
在輪廓線的外側塗出陰影，
降低輪廓線的存在感！

可利用陰影的
顏色取代黑色！

接著修整輪廓線。
黑色的「輪廓線」會讓作品變得很平面，所以可先合併
線稿與上色的圖層，接著找出沒有輪廓線也能看出形狀
或構造的部分，然後以小筆刷塗抹這部分的輪廓線，讓
輪廓線變淡。

如果是各自獨立的部位，的確需要輪廓線（以範例而
言，就是身體與手部），但這時候可在線條與底色之間
塗抹中間色，讓「輪廓線」變成「深濃的陰影」。

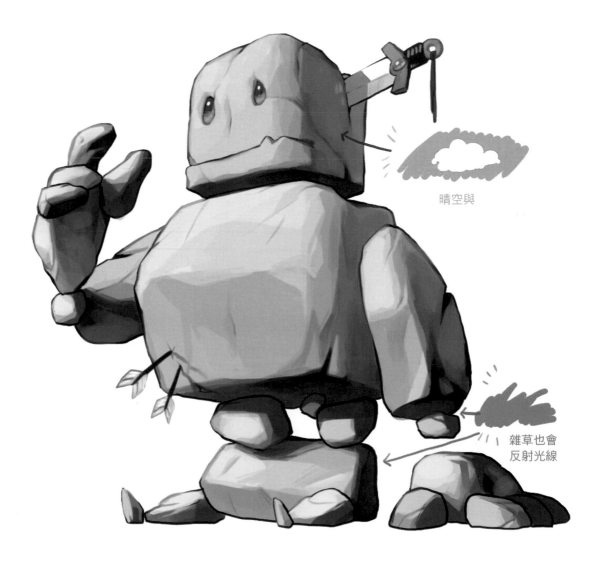

晴空與

雜草也會
反射光線

接著要在暗部追加淡淡的反射光。
由於這次沒有配置特殊的光源,反射光也是從周遭的物
體反射而來,所以要在陰影的部分一筆一筆塗出反射
光,而且要愈塗愈開,擴大反射光的範圍。要注意的
是,反射光的顏色不能太亮,否則就無法塑造量感。

繪製完成後,接著要繪製一些小巧的裝飾物。

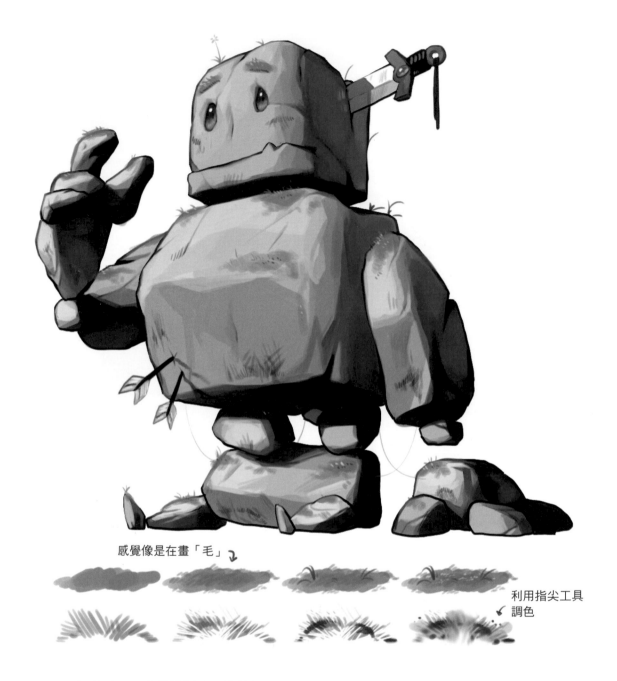

感覺像是在畫「毛」

利用指尖工具
調色

新增圖層,準備繪製平面的裝飾物。
雜草或土壤不需要塑造量感。
這是很難在一開始繪製的材質,所以可將圖層的混合模式調整為「正常」
或是「色彩增值」,再於先前塗抹的色塊上面繪製。

如果覺得作品已經差不多完成,可試著讓雜草或土壤與作品融為一體。

新增圖層，再將混合模式設定為「覆蓋」，讓向光面的
顏色變得亮一點，飽和度也會跟著上升，整個作品的質
感就會變得華麗許多。最後可在目標物背後追加簡單的
背景。如果構圖很平衡的話，作品就算完成了。

CHAPTER 02

上色的流程：
魔女

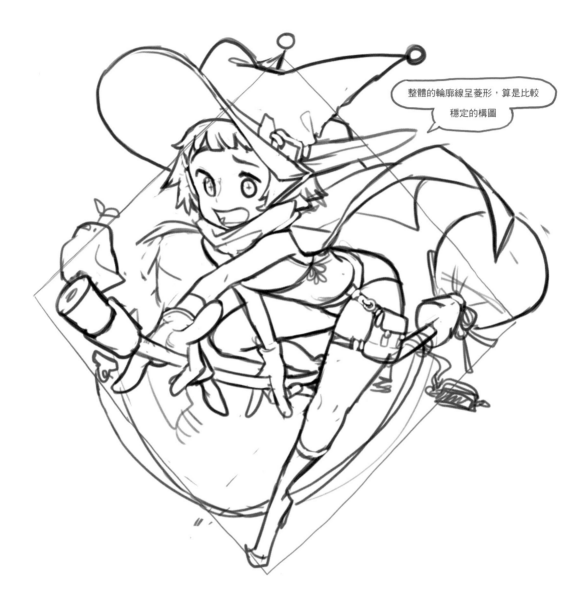

整體的輪廓線呈菱形，算是比較穩定的構圖

先從素描圖開始畫。

雖然在畫素描圖的時候畫得精細一點，後續的描線作業就會變得比較輕鬆，但這個步驟的重心應該是整體的動態與輪廓線，也要確認人體的構造與透視感是否正常。

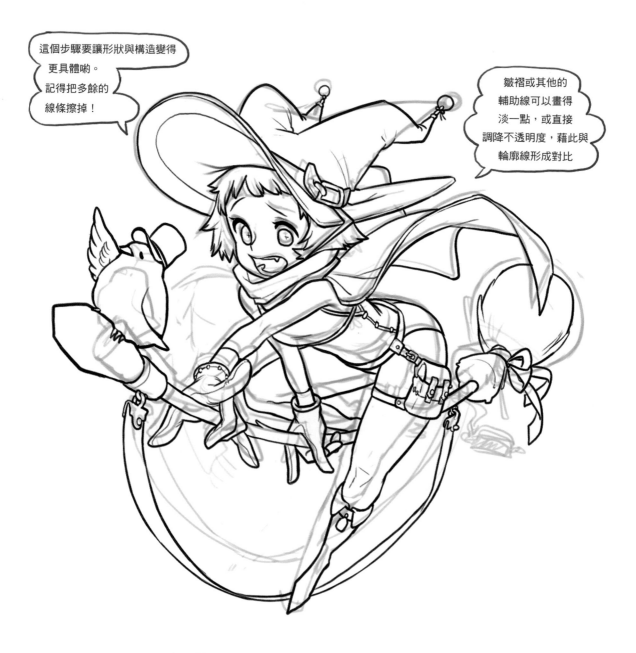

調降素描圖圖層的不透明度,再新增圖層與準備描線。
這個步驟沒什麼祕訣,就是花時間慢慢描而已。平面的
裝飾或小巧的構造、配件可留到後面再畫,這樣會比較
有效率。

Photoshop 的筆刷通常比想像中的暗淡,一旦放大線
條,就會覺得線條很模糊,所以可一開始稍微把圖畫得
大一點,但我的做法是執行1~2次「濾鏡」→「銳利
化」→「銳利化」效果,讓線條變得更銳利。

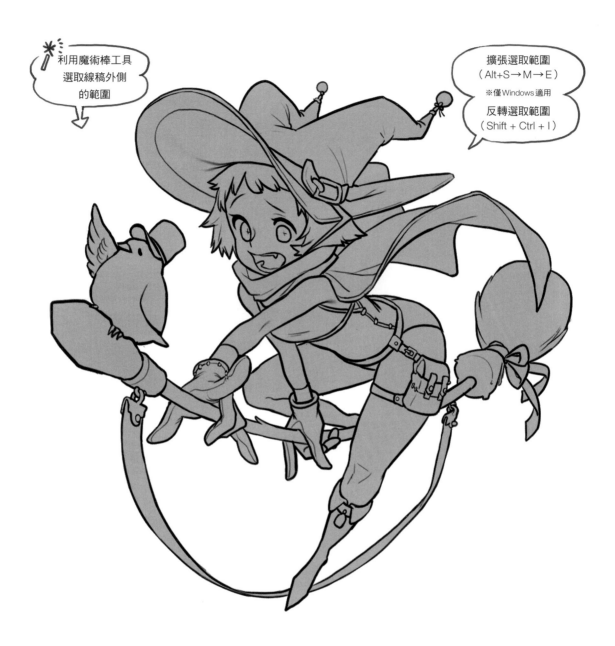

利用魔術棒工具
選取線稿外側
的範圍

擴張選取範圍
（Alt+S→M→E）
※僅 Windows 適用

反轉選取範圍
（Shift + Ctrl + I）

擦掉多餘的線條之後，接著就要塗上底色。若想在塗滿底色後，於其他的圖層在底色的範圍上色，可在底色圖層上方新增圖層，接著在圖層按下滑鼠右鍵，點選「建立剪裁遮色片」，就不會不小心將顏色塗出底色的範圍之外。

一般來說，底色都會使用邊緣較硬的基本筆刷塗抹，但也可以如圖說般，利用魔術棒工具（W）上色，才能連轉角這類細瑣的部分都快速上色。

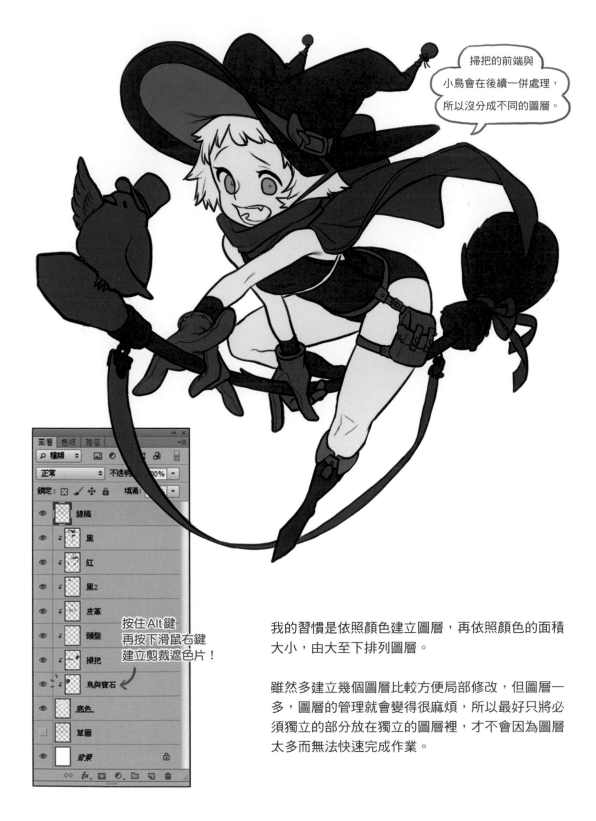

掃把的前端與
小鳥會在後續一併處理，
所以沒分成不同的圖層。

按住 Alt 鍵
再按下滑鼠右鍵
建立剪裁遮色片！

線稿
黑
紅
黑2
皮革
頭髮
掃把
鳥與寶石
底色
草圖
背景

我的習慣是依照顏色建立圖層，再依照顏色的面積
大小，由大至下排列圖層。

雖然多建立幾個圖層比較方便局部修改，但圖層一
多，圖層的管理就會變得很麻煩，所以最好只將必
須獨立的部分放在獨立的圖層裡，才不會因為圖層
太多而無法快速完成作業。

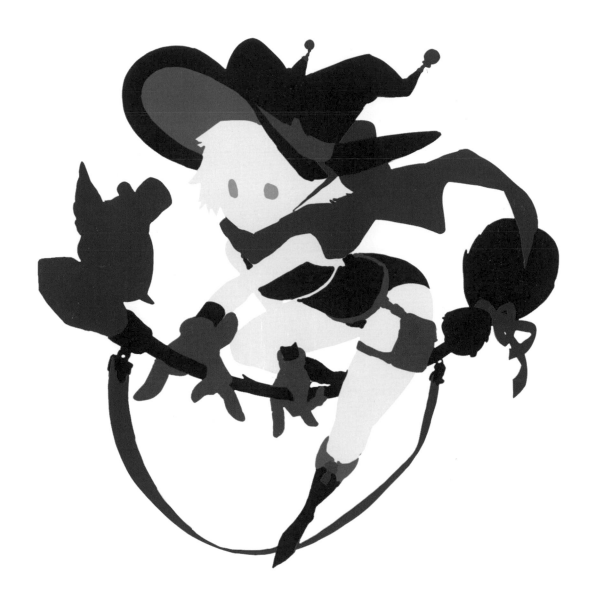

隱藏線稿圖層之後，若能看出一定的形狀，代表配色配得很好。如果在只有原有色的狀況下，還能看出形狀的配色，後續的描繪作業也變得簡單許多，也比較能吸引觀眾的注意力。

若能在兩種鮮豔的顏色之間配置無彩色或低飽和度的顏色，整幅作品的顏色就不會變得亂七八糟，這也是主要顏色最好只有一到兩色的理由。假設主要顏色有三種以上的顏色，可縮減其中一種顏色的範圍，再將這種顏色當成重點色使用，也可以利用白色或黑色這類無彩色代替其中一種顏色。

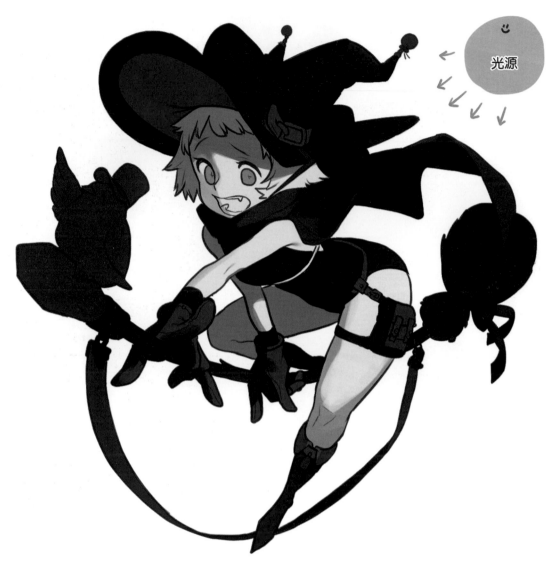

光源

黑色線條會讓作品看起來很平面，所以將線條設定為棕灰色，再將圖層的混合模式設定為「線性加深」。

設定光源的位置之後，依照光源的位置塗出陰影，讓觀眾明白光源所在之處。之前的步驟都只畫了線條與顏色，但這次繪製的是「光線」，不過暫時不會在這個步驟塑造量感，先大致塗出陰影的位置，讓觀眾了解光源的位置即可。假設明暗的對比不夠明顯，就很難在後續的步驟塑造量感，所以顏色最好比想像中的顏色濃1.5倍，之後再調整濃度。

如果覺得太難，可將背景圖層換成暗沉的顏色，這樣會容易一些

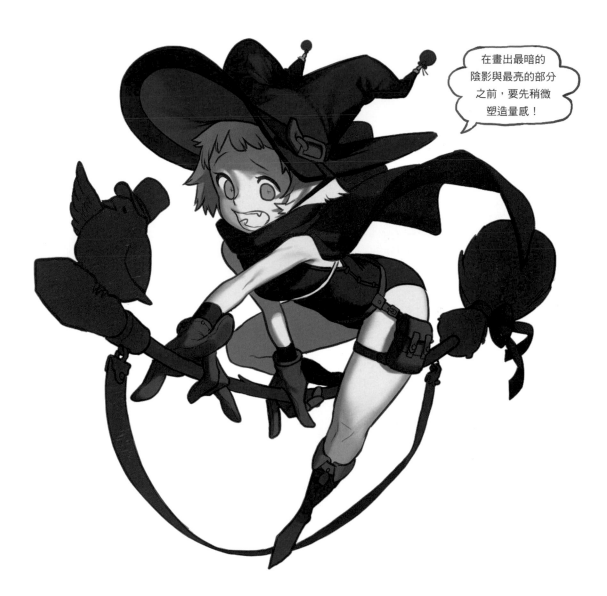

在畫出最暗的
陰影與最亮的部分
之前，要先稍微
塑造量感！

畫出陰影後，要縮小筆刷與塗出量感。
這個步驟的重點在於讓目標物的構造與形狀更加具體，而不是
要正確地呈現色階的明暗。

建議大家在塑造量感時，不要太過注意某個區塊，而是要以整
體的角度上色。

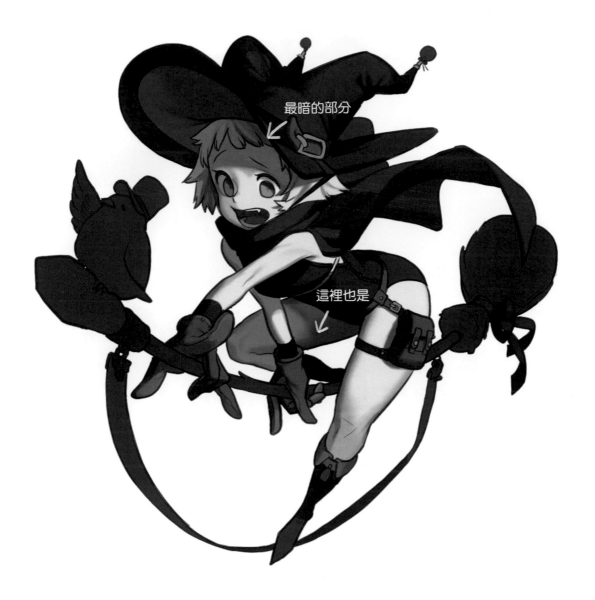

稍微畫出明暗的對比以及目標物的形狀之後，可試著調整色階的明暗，進一步塑造量感，比方說，利用比陰影更深的顏色塗出另一種陰影，就能強化立體感。

若沿著輪線塗抹顏色較暗的陰影，陰影就會更加真實。假設讓輪廓線與剛剛塗抹的色階融為一體，就能讓作品更加立體。

離視線較遠的部分，明暗的對比通常比較低。

在繪製亮部時可「保留」底色，藉此呈現皺褶！

如果原有色很暗沉（例如黑色），可多花點心思繪製亮部，藉此強化量感。這個步驟還不需要繪製最亮的高光，也不用顧慮材質的問題，只需要專心塑造量感。要注意的是，離視線較遠的部分，對比度要低一點。

一如Ｐ174的圖層所示，要從面積較大的部分依序上色。

面積較小、配色
較複雜的部分可
先將圖層的混合
模式設定為「色
彩增值」，就能
快速畫出暗部！

可盡量減少細節

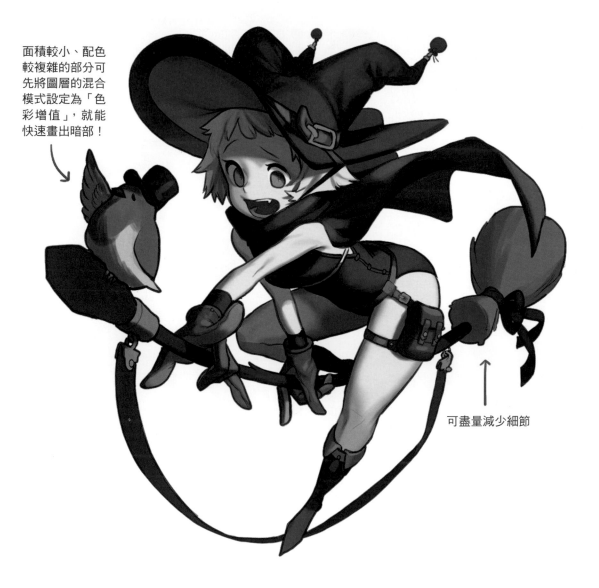

作為配件的掃把與鳥可利用之前的步驟上色，同時擦掉
多餘的線條。

雖然配件的面積較小，比較不容易上色，但還是可以將
圖層的混合模式設定為「色彩增值」或「濾色」，快速
簡單地畫出暗部與亮部。

畫出暗部與亮部之後，我習慣先合併所有圖層再修正作
品。

POINT

我通常將上色分成下列四個步驟。

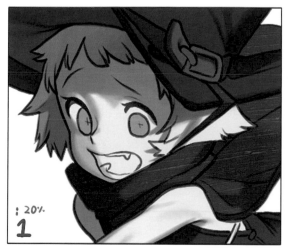

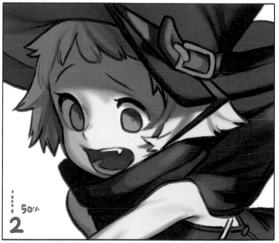

先根據光源的位置決定陰影的位置與形狀，同時畫出目標物的形狀。

根據陰影的「色相」塗出暗部與亮部，再調整線條的顏色，讓線條與其他顏色融為一體。

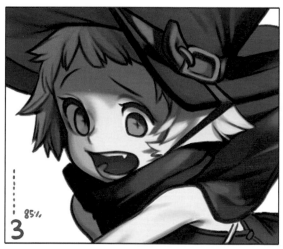

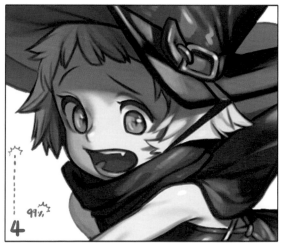

畫出細節的同時，擦掉多餘的線條。為了避免輪廓「線」太突兀，要追加更細膩的明暗變化。

最後利用高光與反射光塑造目標物的質感。

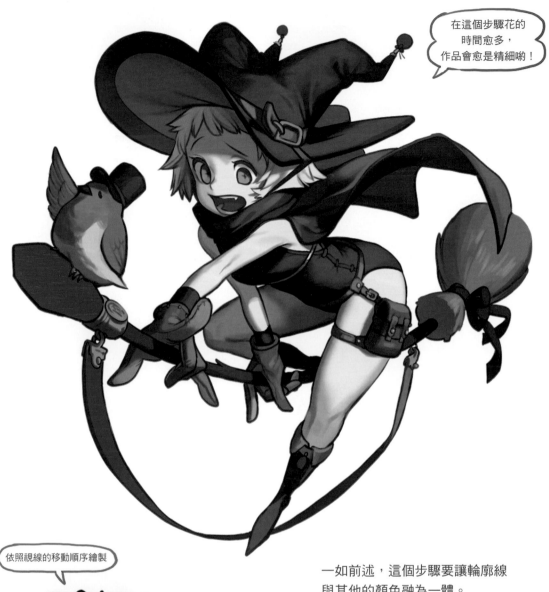

在這個步驟花的
時間愈多，
作品會愈是精細喲！

依照視線的移動順序繪製

一如前述，這個步驟要讓輪廓線
與其他的顏色融為一體。

試著拿出
所有練習所得的
成果繪製作品！

細節可根據觀眾的視線移動順序描繪，之後
再替視線停留最久的位置描繪細節。

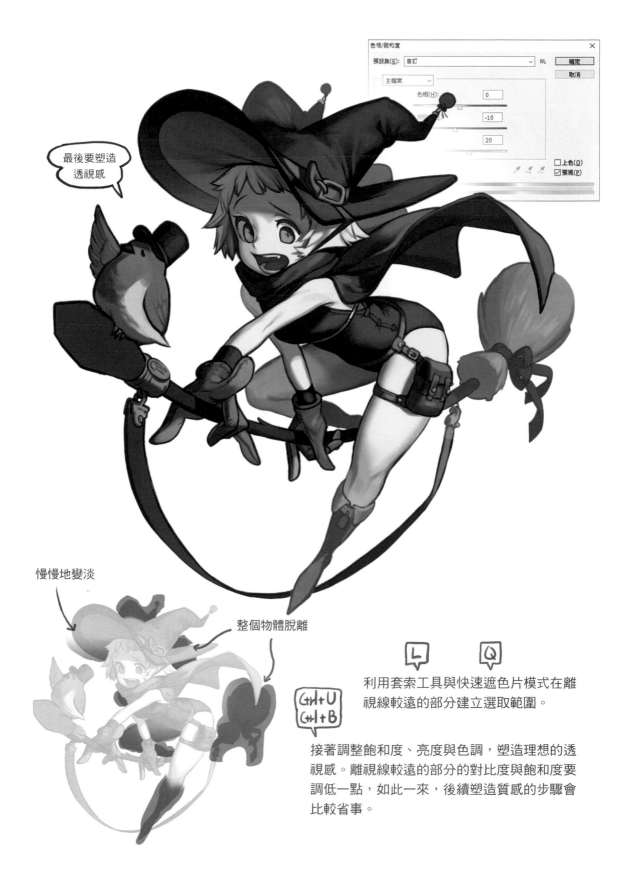

最後要塑造
透視感

色相/飽和度

慢慢地變淡

整個物體脫離

利用套索工具與快速遮色片模式在離
視線較遠的部分建立選取範圍。

接著調整飽和度、亮度與色調，塑造理想的透
視感。離視線較遠的部分的對比度與飽和度要
調低一點，如此一來，後續塑造質感的步驟會
比較省事。

根據光線的方向
繪製高光

光源

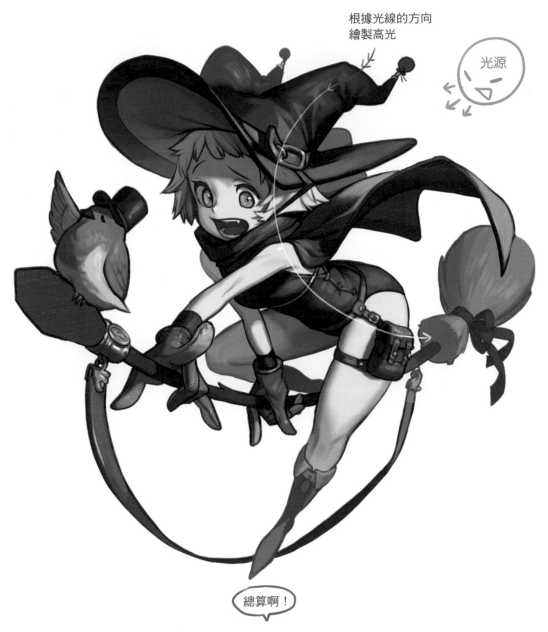

總算啊！

接著根據光線的方向與材質描繪高光與反射光。

之所以最後才塑造質感，是為了方便區分細節較多的部分，與省略
局部細節的部分。
為了利用高光的質感以及細節較多的部分吸引觀眾的注意力，所以
這部分通常看起來比較明亮，也比較突出。反之，忽略質感的部分
就比較不起眼，所以省略部分細節也沒關係。

只要能像這樣誘導觀眾的視線，就能快速訂出繪製的優先順序，也
能有效率地完成繪製。

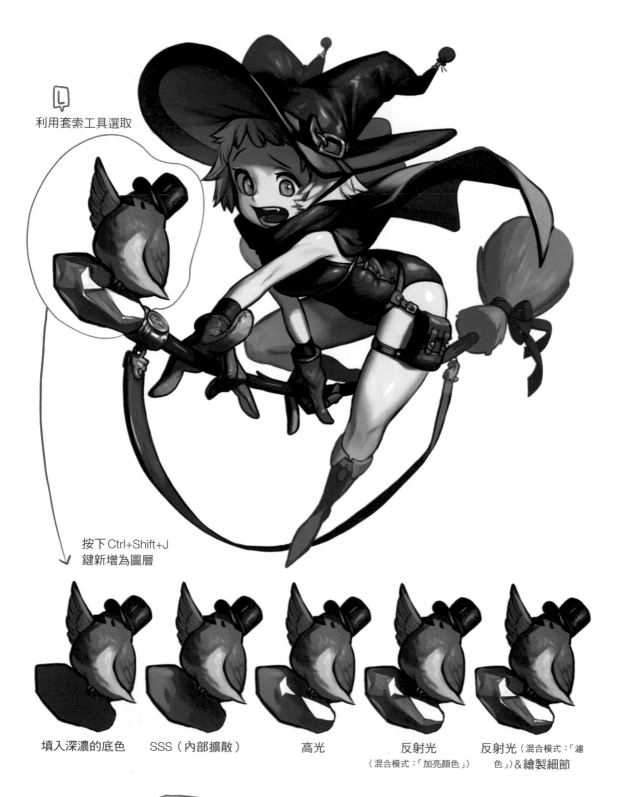

利用套索工具選取

按下 Ctrl+Shift+J
鍵新增為圖層

填入深濃的底色　SSS（內部擴散）　高光　反射光　反射光（混合模式：「濾
（混合模式：「加亮顏色」）　色」）&繪製細節

金屬或橡膠 > 可在有光澤的 Clear 材質與
Layered 材質 < 玻璃或寶石
繪製最明顯的高光與反射光。

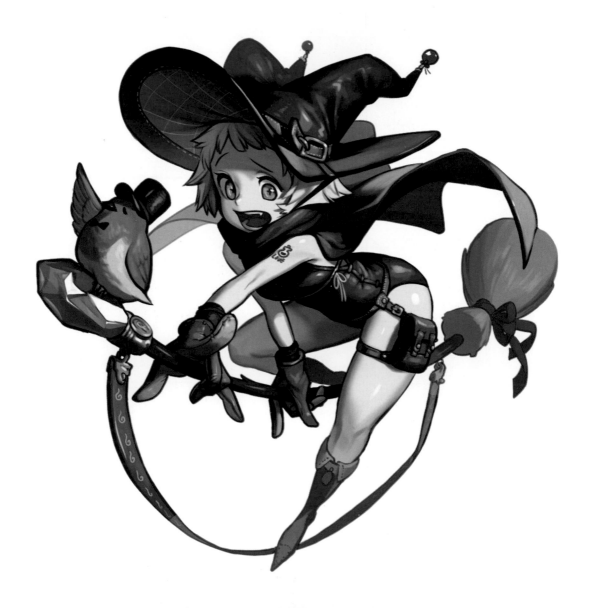

接著要繪製小圖案、平面裝飾或是其他瑣碎的部分。這些比主要元素不起眼的部分也可以先新增圖層再繪製（例如腰帶的花紋或是皮件的質感）。

這些元素很難利用光線塑造量感，所以才不在素描圖的階段繪製，而是在<u>最後收尾的階段利用圖層的混合模式增添明暗的變化。</u>

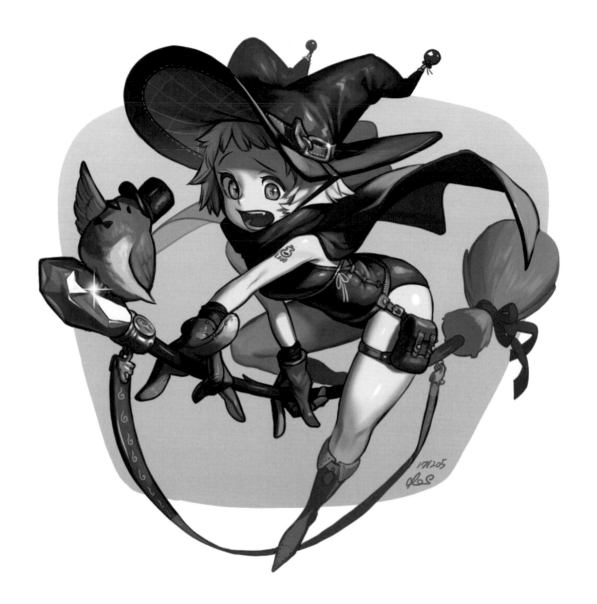

在整幅作品最引人注意的部分重疊光源的顏色，再將圖層的混合模式設定為「覆蓋」。

最後可繪製簡單的背景，以及站在遠處確認整幅作品的構圖或顏色是否協調。

CHAPTER 03

應用篇：
小狐狸

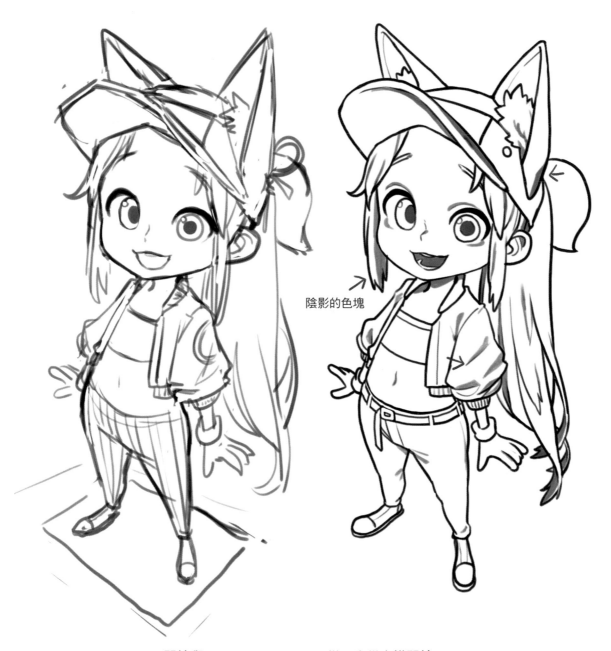

陰影的色塊

一開始與 CHAPTER 01、02 一樣，先從素描開始。

這幅作品要使用動漫風格（賽璐璐畫風）的技巧以及
Photoshop 的各種功能上色。線稿會與後續的上色圖層
合併，讓線條與深濃的陰影融合。

陰影、衣服的皺褶、凹凸較明顯的構造可在描線的階段
時，利用調低不透明度的筆刷塗成色塊。
這個步驟不會繪製細瑣的平面元素。

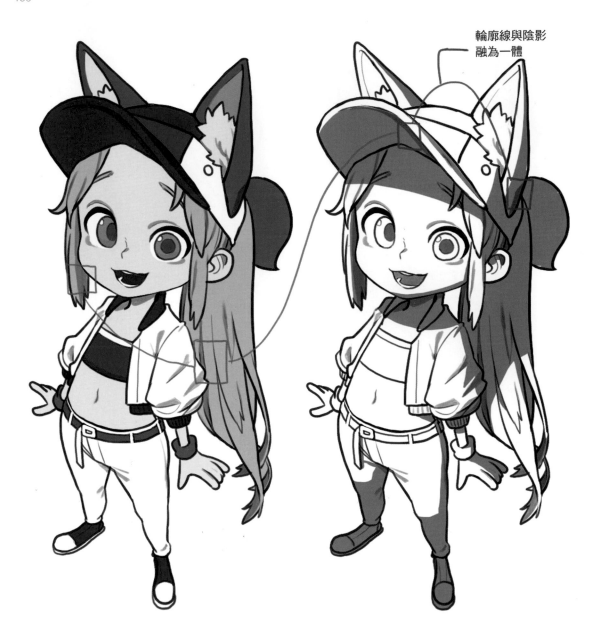

輪廓線與陰影
融為一體

塗完底色之後新增圖層，以便塗出陰影。「色彩增值」
混合模式會忽略白色，所以可在底色為白色的部分塗抹
陰影，藉此突顯明暗。

這個步驟與CHAPTER01、02繪製陰影與說明光線方
向的步驟相同。各部位的陰影可利用實邊筆刷繪製。

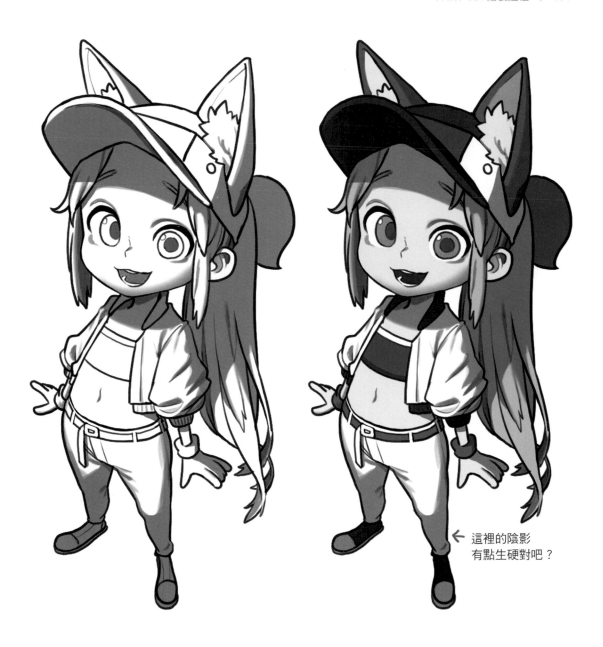

這裡的陰影
有點生硬對吧？

接著要塑造量感。

在底色塗抹亮部與陰影的顏色時，如
果兩者的面積差不多大，看起來會比
較自然。

可利用比陰影略亮的顏色在距離視線
較遠的部分上色，或是繪製起伏較不
明顯的部分。

將陰影圖層的混合模式設定為「色彩
增值」，確認是否賦予底色量感。此
時的陰影只有一種顏色，所以看來還
有點生硬。

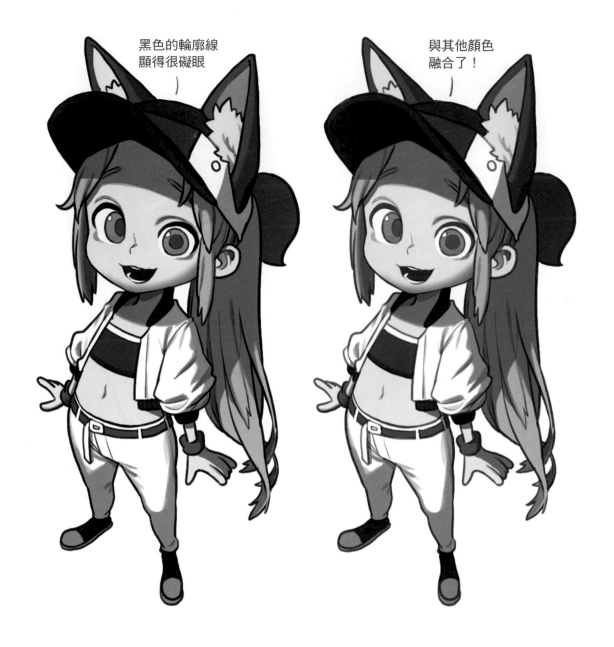

黑色的輪廓線
顯得很礙眼

與其他顏色
融合了！

接著要調整陰影的顏色，讓陰影與底色
融為一體。
利用色相／飽和度（Ctrl+U）與色彩
平衡（Ctrl+B）調整色相，再利用曲線
（Ctrl+M）與色階（Ctrl+L）調整亮度。
零星的小區塊可利用加亮工具／加深工
具／海綿工具調整。

將線條顏色設定為灰棕色或災紅色，再
將圖層的混合模式設定為「線性加深」。
如此一來，原本很生硬的黑色輪廓線就
會與其他顏色融合，底色也會比之前顯
得更深濃。我通常會在這個步驟合併底
色與線稿圖層。

這個步驟的線條顏色可設定為遮蔽陰影
的顏色。

亮度最低的顏色

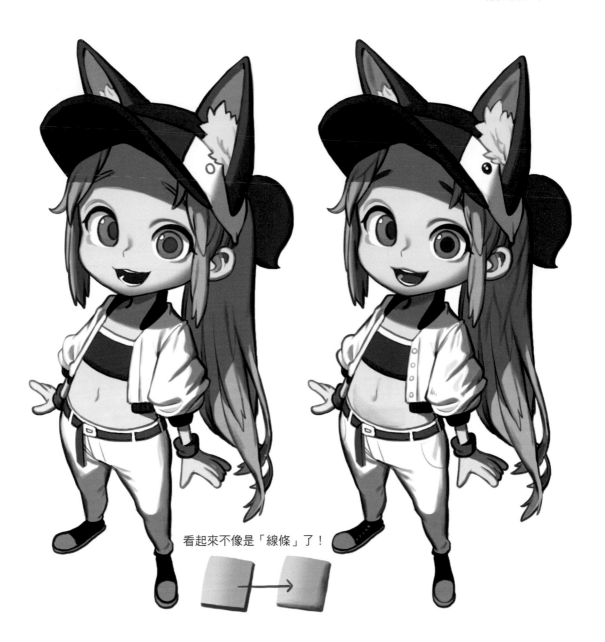

看起來不像是「線條」了!

讓輪廓線的顏色與目標物的內側顏色融合,藉此讓輪廓線成為「陰影」的一部分,而不再是「線條」。

在所有陰影之中,這是最深濃的顏色,所以只要強化對比,就能更正確地畫出立體感。

也可以追加一些未以輪廓線強調的小型凹凸構造,藉此營造量感。

這步驟很花時間喲!

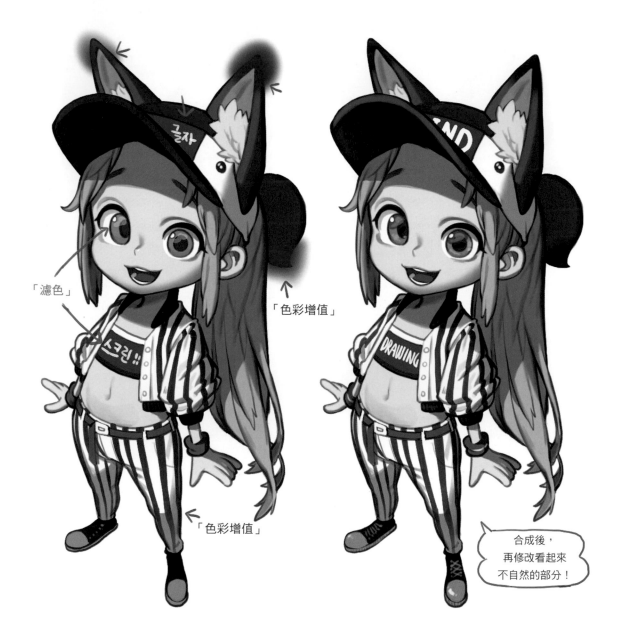

「濾色」

「色彩增值」

「色彩增值」

合成後，
再修改看起來
不自然的部分！

這步驟要合成平面的配件以及衣服的圖案。先利用小筆
刷畫出所有的細節。

此時一樣要根據前面介紹的基本順序，專心繪製最吸引
注意力的重點部分。

白色文字或裝飾通常會以「正常」或「濾色」的混合模
式合成，黑色的圖案會以暗沉的顏色繪製，再將圖層的
混合模式設定為「色彩增值」。最後可在會反光的材質
追加高光或反射光。

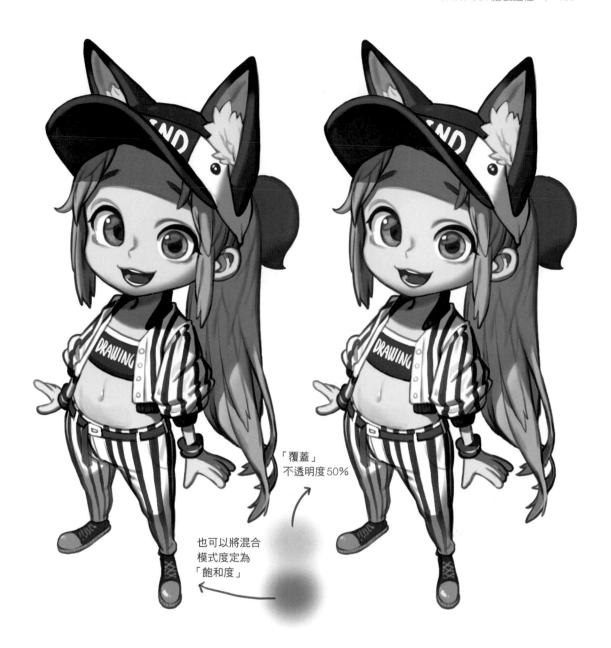

「覆蓋」
不透明度50%

也可以將混合
模式度定為
「飽和度」

接著要針對離視線較遠的部分以及局部的陰影調降飽和度與對比度，才能塑造需要的透視感。

先切換成快速遮色片模式（Q），就能快速建立選取範圍。

新增圖層後，將混合模式設定為「覆蓋」，再於視線集中的區塊塗抹淡淡的光源色，讓該區塊變得更亮、更搶眼。

這部分的飽和度與亮度都比較高，所以比其他部分看起來更鮮豔。

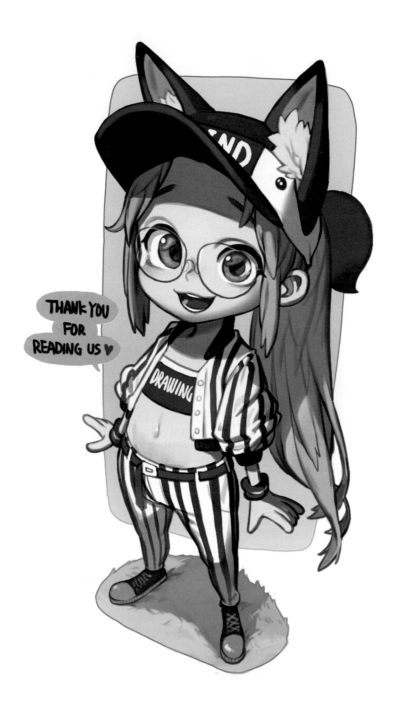

一邊確認整體的狀況，一邊修整細節。
最後替小狐狸畫了眼鏡以及簡單的背景。

如果熟悉 Photoshop 的功能，其實能很快地畫出簡單的作品，

上色也會變得更簡單一點。我在繪製本書的插圖時，

幾乎都是利用「繪製過程」篇介紹的技巧上色。

於繪製過程篇介紹的技巧都是源自我的個人經驗，

所以不一定能於各位讀者的畫風應用，

也不一定能讓各位更有效率地完成上色。

筆者希望大家在得到

「原來這個人是用這種方式上色啊」的感想之後，

能試著參考與應用繪製過程篇介紹

的一些技巧。

比起「逼真」的畫風，　　說不定更適用於「變形」

的畫風喲！

職業繪師的
立體人物上色密技

出　　　版／楓書坊文化出版社
地　　　址／新北市板橋區信義路163巷3號10樓
郵 政 劃 撥／19907596　楓書坊文化出版社
網　　　址／www.maplebook.com.tw
電　　　話／02-2957-6096
傳　　　真／02-2957-6435
作　　　者／Rino Park
翻　　　譯／許郁文
責 任 編 輯／王綺
內 文 排 版／洪浩剛
港 澳 經 銷／泛華發行代理有限公司
定　　　價／380元
出 版 日 期／2021年11月

國家圖書館出版品預行編目資料

職業繪師的立體人物上色密技 / Rino Park
作；許郁文翻譯. -- 初版. -- 新北市：楓書坊
文化出版社, 2021.11　面；　公分

ISBN 978-986-377-726-7（平裝）

1. 插畫　2. 繪畫技法

947.45　　　　　　　　110014672

作者簡介

Rino Park

弘益大學動畫科系畢業，曾在網路漫畫平台WebToon發表作品《아유고삼》。
Instagram：@rinotuna
Twitter：@rinotuna